Dornburger Schlösser und Gärten

Amtlicher Führer

bearbeitet von
Dietger Hagner, Helmut-Eberhard Paulus
und Achim Todenhöfer

T0338789

STIFTUNG THÜRINGER SCHLÖSSER UND GÄRTEN

Titelbild: Rokokoschloss mit Schüttauf-Garten
Umschlagrückseite: Skulptur eines musizierenden Putto im Schüttauf-Garten

Impressum

Abbildungsnachweis
Bauaufsichtsamt Weimar: Seite 84
Klassik Stiftung Weimar: Seite 25, 27, 29, 31, 48, 49, 50, 80, 83, 85, 87, 99
Stiftung Thüringer Schlösser und Gärten: Seite 14, 41, 55, 70, 72, 73
Stiftung Thüringer Schlösser und Gärten (Foto: Constantin Beyer): Titelbild, Umschlag
Rückseite, Seite 4, 6, 8, 16, 21, 35, 36, 39, 40, 42, 44, 45, 46, 51, 53, 57, 58/59, 60, 61, 62, 63,
64, 65, 66, 69, 71, 74, 75, 77, 89, 92, 93, 94, 96, 97, 100/101
Stiftung Thüringer Schlösser und Gärten (Foto: Dietger Hagner): Seite 91, 95
Stiftung Thüringer Schlösser und Gärten (Foto: Dirk Laubner): Seite 10/11
Thüringisches Hauptstaatsarchiv Weimar: Seite 38

Gestaltung und Produktion
Edgar Endl

Reproduktionen
Lanarepro, Lana (Südtirol)

Druck und Bindung
DZA Druckerei zu Altenburg GmbH, Altenburg

Bibliografische Information der Deutschen Nationalbibliothek
Die Deutsche Nationalbibliothek verzeichnet diese Publikation
in der Deutschen Nationalbibliografie; detaillierte bibliografische
Daten sind im Internet über http://dnb.d-nb.de abrufbar.

1. Auflage 2011
Deutscher Kunstverlag GmbH Berlin München
Nymphenburger Straße 90e, 80636 München
Tel. 089/961608 6-24 · Fax 089/961608 6-10

© 2011 Stiftung Thüringer Schlösser und Gärten, Rudolstadt,
und Deutscher Kunstverlag Berlin München
ISBN 978-3-422-02321-5

Inhaltsverzeichnis

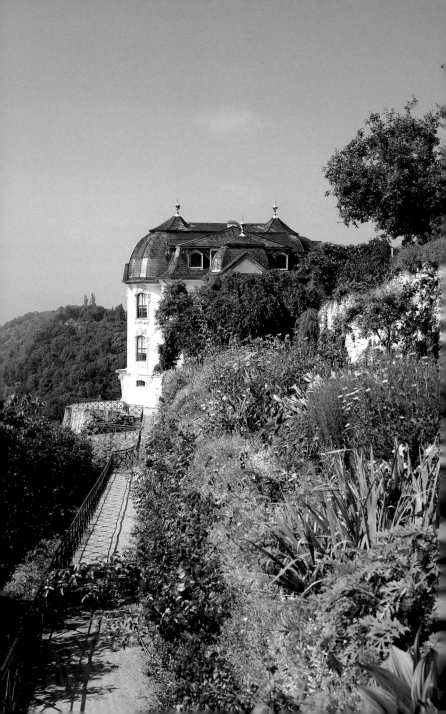

Vorwort des Herausgebers

Die Dornburger Schlösser und Gärten gelangten in zwei Schritten in das Eigentum der Stiftung Thüringer Schlösser und Gärten. So kam am 26. Juni 1995 zunächst das Alte Schloss, am 1. Januar 2009 schließlich der Rest der Dornburger Schlossanlagen mit Rokokoschloss und Renaissanceschloss (Goethe-Schloss) in die Obhut unserer Stiftung. Aufgabe der Stiftung ist es, kulturhistorisch bedeutsame Liegenschaften in einem ganzheitlichen Sinne zu erhalten, zu pflegen, zu erforschen und als Kultur- und Bildungsgut zu vermitteln. Der Auftrag des lebendigen Tradierens kultureller Werte von Generation zu Generation steht dabei im Mittelpunkt. Bei den Dornburger Schlössern gilt es zudem, mit der Erhaltung und Fortentwicklung des Ensembles einen als Gesamtheit gedachten kulturellen Ort aus Architektur, Gartenkunst, bildenden Künsten und Literatur in seiner landesgeschichtlichen Bedeutung erlebbar zu machen. Zugleich soll dabei erfahrbar werden, dass höfisches Erbe ein wesentlicher Teil des spezifisch europäischen Kulturerbes ist.

Wie bei Amtlichen Führern üblich, enthält die Publikation neben einem geschichtlichen Abriss die Bestandsbeschreibung der einzelnen Schlösser und Gärten, den Rundgang durch die Räume und die abschließende künstlerische Würdigung. Als Autoren standen für die Geschichte der Anlage und die Ausführungen über das Alte Schloss, das Rokokoschloss und das Goethe-Schloss Dr. Achim Todenhöfer, für die Geschichte der Dornburger Gärten und deren Beschreibung Dietger Hagner und für die Einführung und alle sonstigen Texte Prof. Dr. Helmut-Eberhard Paulus zur Verfügung. Der Dank für die Betreuung der Publikation gilt allen am Lektorat beteiligten Mitarbeitern der Stiftung Thüringer Schlösser und Gärten unter der Federführung von Dr. Susanne Rott, schließlich allen an der Herstellung und Bebilderung Beteiligten einschließlich des Verlages.

Prof. Dr. Helmut-Eberhard Paulus
Direktor der Stiftung Thüringer Schlösser und Gärten

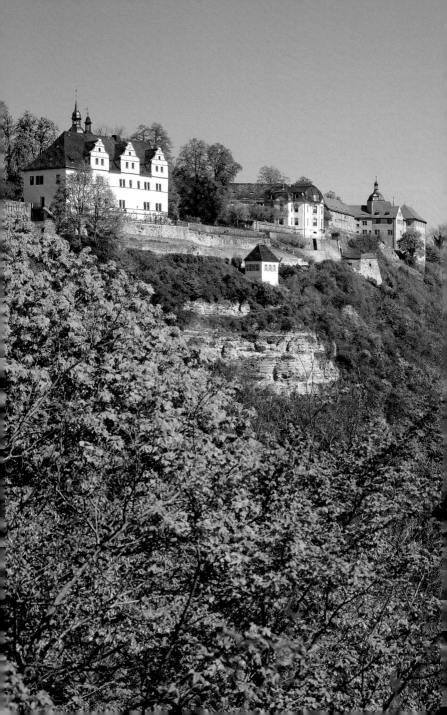

Einführung

Hoch oben über der Saale, in einem der landschaftlich schönsten Abschnitte des Tales, etwa zwölf Kilometer nördlich von Jena, erheben sich die Dornburger Schlösser inmitten von Weinbergen auf einem schroffen Felsabbruch aus Muschelkalk. Die drei Schlösser flankieren die Kante eines Felsplateaus mit dem Städtchen Dornburg. Über den Marktplatz des Ortes mit seiner markanten barocken Pfarrkirche erreicht man die etwas tiefer gelegenen Felsterrassen mit den Dornburger Schlössern und Gärten, deren inspirierende Atmosphäre bereits Johann Wolfgang von Goethe (1749–1832) zu schätzten wusste.

Der Name Dornburg kennzeichnet die Spitze des vom Saaletal weithin sichtbaren Felssporns, auf der das Alte Schloss steht. Lange wurde angenommen, dass die Königspfalz des 10. und 11. Jahrhunderts an der Stelle der mittelalterlichen Burg lag, deren Reste später im heutigen Alten Schloss aufgingen. Die 1962 und 2001 durchgeführten archäologischen Grabungen schlossen allerdings diesen Zusammenhang zwischen dem Alten Schloss und der einstigen frühmittelalterlichen Burg aus. Die Überlieferung der Pfalz für das 10./11. Jahrhundert mit insgesamt drei Kirchen deutet eher darauf hin, dass sich die alte Pfalz dieser Bedeutung entsprechend über das weite Areal der späteren Stadt zog und die heutigen Schlösser an der Kante des Berges und damit am Rande der älteren Besiedlung erst im späteren Mittelalter entstanden.

Von den drei Schlössern ist das mittlere als Rokokoschloss oder Neues Schloss mit seiner Entstehung von 1736 bis 1744 nach Plänen von Gottfried Heinrich Krohne (1703–1756) zeitlich eindeutig überliefert. Nicht so eindeutig ist die Überlieferung für die beiden seitlichen Schlösser im Renaissancestil. So wissen wir über das Alte Schloss im Osten konkret nur die Zeit des Wiederaufbaus um 1560 bis 1573/74. Dieser stilprägende Wiederaufbau entstand unter entscheidender Mitwirkung Nikolaus Gromanns (um 1500–1566), weshalb der Bau auch Gromann-Schloss genannt wurde. Die Bezeichnung Renaissanceschloss wurde dem ebenfalls im Renaissancestil gestalteten westlichen Schloss vorbehalten, das wohl von 1539 bis 1547 als Herrenhaus eines Rittergutes entstand und erst 1824 von Großherzog Carl August (1757–1828) als Stohmann'sches Schloss erworben und in das Schlösserensemble eingefügt wurde. Als Goethe-Schloss fand es Eingang ins allgemeine Bildungsgut.

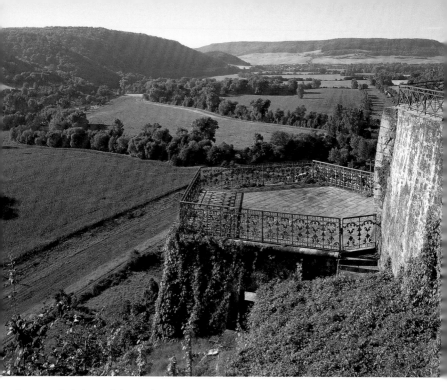

Fünfeck mit Blick ins Tal

Die feinsinnige Gartengestaltung des Hofgärtners Carl August Christian Sckell (1801–1874) konnte von 1824 bis 1828 die Grundstruktur der jeweils zu den Schlössern gehörigen Gärten erhalten und sie alle gemeinsam zu einem Gesamtdenkmal aus landschaftlichen und formalen Gärten, aus Weinbergen und Nutzgärten verbinden und unter Einbezug des Saaletals zu einer alles umfassenden grandiosen Gartenlandschaft steigern.

Geschichte des Ortes, des Amtes und der Schlösser in Dornburg

Die Flur von Dornburg ist seit der jüngeren Steinzeit (1200–1000 v. Chr.) kontinuierlich besiedelt. Schon Goethe waren beispielsweise zwei jungsteinzeitliche Hortfunde mit zahlreichen Bronzesicheln und Schmuckbeigaben bekannt, die in der Nähe des südlich von Dornburg gelegenen »Burgschädels« gefunden wurden. Erste Hinweise auf eine frühmittelalterliche Besiedlung liefern Funde mittelslawischer Keramik (9.–10. Jh. v. Chr.) etwas westlich der heutigen Stadt in der Flur »In der alten Stadt«.

Erste schriftliche Erwähnung findet die »civitas« Dornburg am 20. Dezember 937 in einem Diplom König Ottos I. (reg. 936–973). Gegen 960 übereignete Otto dem Missionar und ersten Bischof von Merseburg Boso (gest. 970) eine Kirche in Dornburg. Im Jahr 971 wurde der Königsschatz durch einen Brand in einer »berühmten« Dornburger Kirche zerstört. 976 wurden in einer Urkunde Ottos II. drei Kirchen in Dornburg genannt. Etwa 13 Aufenthalte ottonischer Könige und Kaiser im 10. und 11. Jahrhundert, darunter mehrere Weihnachtsfeste, dürften sich auf Dornburg an der Saale beziehen. Zumindest sind die Aufenthalte von Otto I. im Jahr 965, von Otto II. (reg. 961–983) in den Jahren 973 und 975 sowie von Heinrich II. (reg. 1002–1024) im Jahr 1004 gesichert. Die Königsaufenthalte der Ottonen, die Nennung einer Burg und dreier Kirchen sowie des Königsschatzes im 10. und 11. Jahrhundert belegen das Bestehen einer königlichen Pfalz mit Palas, Pfalzkapelle, Gutshof und zugehöriger Siedlung.

Dornburg lag einst an einem bedeutenden Kreuzungspunkt alter Fernstraßen wie der »alten Straße« als Abzweig des mittelalterlichen »Heerweges«, der sich in etwa mit der heutigen Straßenkreuzung oberhalb des Marktes deckt. Westlich der Straßenkreuzung konnten kürzlich archäologische Grabungen in der historischen Flur »In der alten Stadt« eine ausgedehnte frühmittelalterliche Vorgängersiedlung lokalisieren, die offenbar mit Gräben und Palisaden befestigt war. Bei dieser Siedlung könnte es sich um Teile der Königspfalz der Ottonen handeln.

Die nachfolgenden Kaiser aus dem salischen Haus vernachlässigten Dornburg, da sie ihre Interessen in die westlichen Gebiete des Reiches verlagerten. Im Jahr 1083 übertrug Kaiser Heinrich IV. (reg. 1053–1106) die königliche Pfalz seinem Verbündeten Markgraf Wiprecht von Groitzsch.

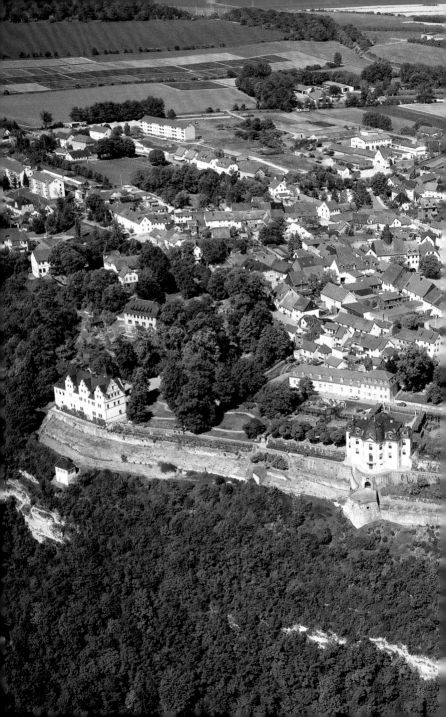

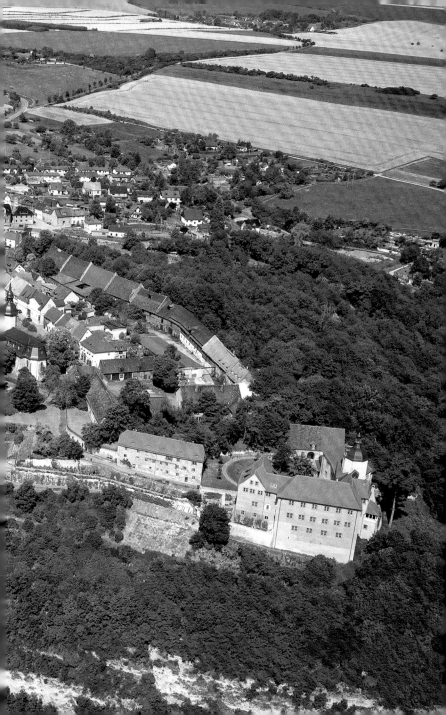

Vermutlich ging die Herrschaft Dornburg unter dem Stauferkaiser Friedrich Barbarossa (reg. 1152–1190) wieder in den Besitz des Reiches über und wurde bis zum Beginn des 13. Jahrhunderts von Reichsministerialen verwaltet. In dieser Zeit wurde die mittelalterliche Burg, das Alte Schloss, auf dem Bergsporn errichtet. Wohl spätestens 1243 erhielten die Schenken von Vargula, Ministeriale der Thüringer Landgrafen, Dornburg zusammen mit der Tautenburg als Reichslehen. Auch die Verleihung des Stadtrechts fiel wohl in die Zeit der Schenken, denn Dornburg wird erstmals 1343 als Stadt bezeichnet.

Kurz vor dem sogenannten Thüringer Grafenkrieg (1342–1346) verkauften die Schenken, die sich seit 1287 nach der Dornburg benannten, Teile ihrer Herrschaft an die Grafen von Orlamünde und den Grafen Heinrich von Hohnstein-Sondershausen. Letzterer übertrug seine Anteile 1343 an seinen Neffen Graf Günther XXI. von Schwarzburg-Arnstadt (1304–1349), jenen berühmten Schwarzburger, der von der wittelsbachischen Partei 1349 in Frankfurt als König gegen den bereits gekrönten Karl IV. von Luxemburg (reg. 1346–1378) erwählt worden war, jedoch wenig später verstarb. Durch weitere Käufe und Überlassungen in den Jahren 1343 und 1344 konnten die Schwarzburger und die Orlamünder Grafen ihre Anteile an der Herrschaft vervollständigen und ihre Machtposition in den kriegerischen Auseinandersetzungen mit den wettinischen Markgrafen von Meißen stärken. Im Gegenzug belagerte Markgraf Friedrich II. von Meißen (reg. 1323–1349), dessen Dynastie die Thüringer Landgrafschaft seit 1264 behauptete, im Frühjahr 1345 fünf Wochen die Vorgängerburg des Alten Schlosses, jedoch ohne sie einzunehmen. Im sogenannten Dornburger Frieden vom 26. Juli 1346 wurde den Schwarzburgern die Herrschaft Dornburg schließlich bestätigt. Sie mussten sie jedoch zum wettinischen Lehen nehmen. Bereits 1358 traten sie Dornburg im Tausch gegen Sondershausen an die Wettiner ab, die dort nun einen Amtsbezirk mit einem Verwalter einrichteten.

Mitte des 14. Jahrhunderts lassen sich erstmals die Herren von Thüna als Besitzer des Ritterguts nachweisen, auf dessen Areal westlich des Rokokoschlosses das Renaissanceschloss oder Goethe-Schloss als Herrenhaus ab dem 16. Jahrhundert entstand. Das Rittergut zählte zu den insgesamt sieben freien Gütern der Dornburger Burgmannen.

1430 wurde die Herrschaft Dornburg mit dem Alten Schloss an Ritter Busso II. Vitzthum von Roßla verpfändet, dessen Söhne, Busso III., Apel und Bernhard, als Rädelsführer in die Geschichte eingingen. Als Räte

des Herzogs von Sachsen und Thüringer Landgrafen Wilhelm III., genannt der Tapfere (reg. 1428–1482), schürten sie über Jahre den sogenannten Sächsischen Bruderkrieg (1446–1451) zwischen ihrem Herrn und dessen Bruder, dem Kurfürsten von Sachsen und Markgrafen von Meißen, Friedrich II., genannt der Sanftmütige (reg. 1428–1464). Nachdem sich beide Parteien im Naumburger Frieden von 1451 versöhnt hatten, suchten die Vitzthume erneut, Feindseligkeiten zwischen den Wettinern zu entfachen. Sie nahmen eine burgundische Gesandtschaft auf der Reise zum kurfürstlichen Hof gefangen und brachten sie auf die Dornburg. Ihr Plan schlug jedoch fehl. Herzog Wilhelm III. und Kurfürst Friedrich II. zogen mit Truppen der Städte Erfurt, Mühlhausen und Nordhausen zur Dornburg, die nach schwerer Beschießung teilweise zerstört und eingenommen wurde. Ein Teil der Verteidiger wurde in Jena hingerichtet, die Verschwörer entkamen jedoch nach Böhmen.

Bei der sogenannten Leipziger Teilung der wettinischen Territorien zwischen Kurfürst Ernst von Sachsen (reg. 1464–1486) und seinem Bruder Herzog Albrecht von Sachsen (reg. 1465–1500) im Jahr 1485 fiel Dornburg zunächst an die albertinische Linie. 1547 gelangten Burg und Amt an die Ernestiner, nachdem diese ihre Kurwürde im Schmalkaldischen Krieg (1546/47) an die Albertiner verloren hatten.

Nach dem Wiederaufbau als Schloss von 1560 bis 1573/74 wurde die Anlage mit dem zugehörigen Amtsbezirk wiederholt als Pfand, Leibgut bzw. Wittum an sächsische Herzoginnen verpfändet. 1573, nach dem Tod ihres Gemahls Herzog Johann Wilhelm von Sachsen-Weimar (reg. 1554–1573), bezog Dorothea Susanna, geborene Pfalzgräfin bei Rhein (1544–1592), das gerade fertiggestellte Alte Schloss.

Noch kurz vor seinem Tod hatte der Herzog 1571 das verschuldete thünaische Rittergut von denen von Watzdorf erworben, mit dem zwischen 1539 und 1547 errichteten Herrenhaus, aus dem später das Stohmann'sche Schloss, auch Renaissanceschloss oder Goethe-Schloss, entstand. Aus dem Besitz der Herzöge kam das Herrenhaus um 1600 an Wolfgang Zetzsching II. (1556–1626), ohne die Hauptteile des dazu gehörigen Rittergutes, die nach 1571 dem Kammergut zugeschlagen und durch das Amt verwaltet wurden. Zetzsching selbst war Amtsschösser von Dornburg und Camburg, Vertrauter Herzog Friedrich Wilhelms I. von Sachsen-Weimar (reg. 1573–1602) und hatte sich nach dessen Tod Verdienste bei der ernestinischen Landesteilung von 1603 erworben. In dieser Zeit ließ er das Herrenhaus umbauen und mit der Fassadengliederung aus Schweifgiebeln und Treppenturm ausstatten. Über vier Ge-

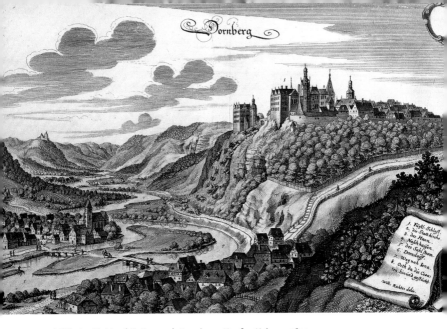

Wilhelm Richter (1626–1702), Dornburg, Kupferstich, vor 1650

nerationen blieb das Freigut im Besitz der weiblichen Nachfahren Zetzschings und deren Erben.

Im Zuge weiterer Teilungen ernestinischer Territorien fiel die Herrschaft Dornburg 1603 an das Herzogtum Sachsen-Altenburg, 1672 an Sachsen-Jena und 1691 wieder zurück an Sachsen-Weimar.

Dem Alten Schloss und Dornburg besonders verbunden war Herzogin Anna Maria, geborene Pfalzgräfin von Neuenburg (1575–1643) und Gemahlin von Friedrich Wilhelm I. von Sachsen-Weimar. Wie bereits ihre Schwiegermutter Dorothea Susanna zuvor nahm sie ihren Witwensitz im Alten Schloss. 1612 bezog sie das Alte Schloss, das sie über 30 Jahre bewohnte. Während dieser Zeit litt die Gegend stark unter den Verwüstungen des Dreißigjährigen Krieges (1618–1648). Als am 7. September 1631 kroatische Reiter des Generals Tilly das Schloss überfielen, konnten mit Hilfe Dornburger Bürger die Marodeure vertrieben werden. Die ihrerseits Bedrängten versuchten sich zu Pferde über den Felsabhang zu retten. Dieses Ereignis, bei dem viele der Angreifer in den Tod stürzten, wurde von Wilhelm Richter (1626–1702) anschaulich in Kupfer gestochen und 1650 in der »Topographia« von Matthäus Merian

veröffentlicht. Nach dem Tod der Herzogin Anna Maria wurde Dornburg ihrer Schwiegertochter Elisabeth von Braunschweig-Wolfenbüttel (1593–1650) als Wittum verschrieben.

1715 erwarb der Amtmann Laurentius Arnold von den Nachfahren Zetzschings das verkleinerte Rittergut mit dem Renaissanceschloss. Das Alte Schloss fungierte seit 1717 als Amtsschloss.

Erst 15 Jahre später rückte Dornburg in das Interesse Herzog Ernst Augusts I. von Sachsen-Weimar (reg. 1728–1748). Der künstlerisch begabte, prunkliebende Herrscher, der sein kleines Herzogtum finanziell auch überforderte, plante dort eine Heerschau nach dem Vorbild des 1730 stattgefundenen Zeithainer Lustlagers König Augusts des Starken. Diese Truppenschau war damals die größte in Europa und galt als das »Spektakel des Jahrhunderts«. Der Herzog, der auch die Jagd leidenschaftlich liebte, fand nicht zuletzt wegen des umfangreichen Waldbesitzes Gefallen an dem Ort. 1732 wurde in einer ersten Konzeption von Johann Adolf Richter (1682–1768) mit der Errichtung eines Lustschlosses begonnen. Ernst August hielt in den Jahren 1733 und 1736 Hoflager ab, bei denen der gesamte Hofstaat in Dornburg zu Gast war. Jedoch trugen bauliche Schwierigkeiten, neue Interessen des Herzogs und letztlich die finanzielle Misere des Landes dazu bei, dass das Heerlager nicht verwirklicht werden konnte und die Gesamtanlage des Lustschlosses unvollständig blieb. Es folgte eine zweite Konzeption von Johann Gottfried Krohne (1703–1756) mit dem heutigen Rokokoschloss.

1739 erwarb Herzog Ernst August auch das benachbarte Gut mit dem Renaissanceschloss gegen eine Rentenzahlung an den Amtmann Arnold. Möglicherweise plante der Herzog, das Grundstück in die umfassende Umgestaltung des Plateaus im Zuge seines Lustschlossprojekts einzubeziehen. Da der Gutsbesitz jedoch als Pfandobjekt verschuldet war, übernahm 1755 Hofrat Scheibe, der Gläubiger Arnolds, das Freigut. Dessen Sohn veräußerte es 1790 an die Familie Stohmann-Planer.

Das Rokokoschloss diente in den Jahren 1776, 1777, 1779 und 1782 Johann Wolfgang von Goethe (1749–1832) während seiner Amtsgeschäfte in Dornburg als Quartier. Im März 1779 schrieb er an Charlotte von Stein: »Auf meinem Schlösschen ist's mir sehr wohl, ich habe recht dem alten Ernst August gedankt, dass durch seine Veranstaltung an dem schönsten Platz, auf dem bös'ten Felsen eine warme gute Stätte zubereitet ist.« Goethe ist es auch zu verdanken, dass durch gemeinsame Landpartien Carl-August von Sachsen-Weimar (reg. 1758–1828) auf Dornburg aufmerksam wurde. Dem Fürsten fehlten allerdings die nöti-

Rokokoschloss, Speisesaal im Erdgeschoss, Stuckdetail

gen Mittel für den Bauunterhalt, so dass zwischen 1798 und 1804 das Rokokoschloss zunächst dem herzoglichen Kammerherrn und späteren britischen Konsul in Louisiana, Palermo und Hamburg, Joseph Charles Mellish of Blyth (1769–1823), zur Nutzung überlassen wurde. Erst nach dem Wiener Kongress (1815) ließ der nunmehrige Großherzog 1816/17 das Rokokoschloss renovieren und einen Garten anlegen. Vom 1. Dezember 1818 bis zum 6. Februar 1819 tagte im Festsaal des Rokokoschlosses der erste konstitutionelle Landtag des Großherzogtums, der erste seiner Art in Deutschland.

Nach dem Tod von Gottlob Ludwig Stohmann 1822 erwarb der Großherzog 1824 das Rittergut mit dem Herrenhaus, das er zum herzoglichen Wohnschloss, dem sogenannten Renaissanceschloss, umbauen ließ. Fast jährlich genoss das Herzogspaar mit seinem Hofstaat, dem auch Johann Wolfgang von Goethe angehörte, in Dornburg seine Sommeraufenthalte. Am 7. Juli 1828 zog sich der greise Dichter aus Trauer über den unerwarteten Tod des Großherzogs in das heutige Goethe-Schloss zurück, wo ihn der Dornburger Hofgärtner und Kastellan Karl August Christian Sckell (1801–1874), der Sohn des Garteninspektors Johann Conrad Sckell, bewirtete. Goethe, der anfangs nur wenige Tage in Dornburg verbringen wollte, dehnte seinen Aufenthalt auf fast zehn Wochen

aus. Goethes umfangreicher Briefwechsel, die Schilderungen seiner Gäste in Dornburg, seine Studien zur Botanik und vor allem seine hier entstandenen Gedichte gaben Dornburg literarische Bedeutung.

Besondere Wertschätzung wurde den Dornburger Anlagen unter Großherzog Carl Alexander von Sachsen-Weimar-Eisenach (reg. 1853–1901) zuteil, der seit Kindheitstagen mit den Dornburger Schlössern verbunden war. Fast jährlich hielt er sich zur Zeit seines Geburtstags am 24. Juni, der Zeit der Rosenblüte, in Dornburg auf. 1870 begann er in Dornburg, seine Vorstellungen eines dynastischen Erinnerungsortes zu verwirklichen. Das Alte Schloss, die sogenannte »Pfalz«, sollte für das 16. Jahrhundert, das Renaissanceschloss, als »Stohmannsches Haus« bezeichnet, für das 17. Jahrhundert und das Rokokoschloss, von ihm »Ernst-August-Schlößchen« genannt, für das 18. Jahrhundert stehen. Dementsprechend ließ er die Gebäude ausstatten.

Nach dem Tod Carl Alexanders wurde es still um Dornburg. Bereits 1910 wurde ein großer Teil der Möblierung des Rokokoschlosses als Ersatz für verschlissenes Mobiliar in die Schlösser Wilhelmsthal, Allstedt und Weimar abtransportiert. Ähnlich erging es einem Teil der Porzellansammlung, die im Museum für Kunst und Kunstgewerbe am Karlsplatz in Weimar ausgestellt wurde und nicht wieder zurückkam.

1921 gelangten die Dornburger Schlösser nach der Abdankung des letzten Großherzogs Wilhelm Ernst von Sachsen-Weimar-Eisenach (reg. 1903–1918) in das Eigentum des neugegründeten Landes Thüringen, welches das ehemalige Kammergut der Jenaer Universität überließ. Die beiden kleineren Schlösser wurden 1922 der Goethe-Gesellschaft übereignet, die 1928 im Renaissanceschloss eine Goethe-Gedächtnisstätte eröffnete. Bereits 1920 übernahm das Bauhaus die seit 1802 bestehende Töpferwerkstatt im benachbarten Marstall, wo in Folge die Bauhauskünstler Gerhard Marcks, Max Krehan, Otto Lindig und Theodor Bogler wirkten. Das Alte Schloss diente in den folgenden Jahren als Schule, Altersheim und Wohnheim. Seit 1995 im Eigentum der Stiftung Thüringer Schlösser und Gärten, dient es – saniert mit Unterstützung der Messerschmitt Stiftung – der Friedrich-Schiller-Universität Jena als Seminar- und Begegnungsstätte. Das Rokoko- und das Renaissanceschloss wurden 1954 von den »Nationalen Forschungs- und Gedenkstätten der klassischen deutschen Literatur« in Weimar übernommen und gingen 1991 in das Eigentum der Stiftung Weimarer Klassik über. Seit 2009 gehören auch diese beiden Schlösser zur Stiftung Thüringer Schlösser und Gärten.

Drei Schlösser aus drei Epochen
in einem Gartenensemble vereint –
Das Wesen der Dornburger Schlösser

Die Dornburger Schlösser kennzeichnet die besondere Einheit des Gesamtdenkmals, so dass die Anlage bei Weitem über ein Konglomerat aus verschiedenen Schlössern und Gärten hinausgeht. Die Grundlage des die Schlösser verbindenden Bandes schuf Großherzog Carl August von Sachsen-Weimar-Eisenach, als er im Jahr 1824 den Ankauf des Stohmann'schen Gutes veranlasste und damit das Rokokoschloss erst zu dem Mittelschloss werden ließ, wie es sein Urahn Herzog Ernst August (1688–1747) in einer älteren Intention, nämlich der Idee eines zentralen Bergschlosses, vorgesehen hatte. Es war ein Glücksfall der Geschichte, dass Großherzog Carl August dabei in Carl August Christian Sckell jenen idealen Gartenarchitekten fand, dem es gelang, von 1824 bis 1828 das Konglomerat aus verschiedenen Schlössern und Gärten mittels einer einheitlichen Gartenkonzeption zu einer Einheit zu verbinden, ohne die Individualität der einzelnen Gärten und Schlösser aufzugeben. Sckell erkannte in Dornburg die Chance, aus dem Konglomerat ein Ensemble zu formen.

Sckell gelang es, mittels der Gestaltung der Gärten die drei Schlösser zu einem Ensemble zu verbinden, eingebettet in die Landschaft des Saaletales. Zugleich verkörpert das Ensemble die Intention Carl Augusts, dem baulichen Engagement seines Vorgängers Ernst August Kontinuität zu verleihen. Mit Carl August wurde Dornburg erstmals zu einem Ort von dynastischer Bedeutung. So verstand sich Carl August dort als Mittler zwischen seinem Vorfahren Ernst August und seinem Thronfolger Karl Friedrich (1783–1853). Architektonisch spiegelte sich die Mittlerrolle in der eigenartigen Spannung zwischen den älteren Terrassengärten und dem neuen Landschaftsgarten, zwischen dem herrschaftlich repräsentativen Rokokoschloss und dem bescheiden zurückhaltenden Stohmann'schen Schloss als privatem Refugium. Goethe erwähnte diese besondere Situation in einer Tagebuchnotiz vom 10. Juli 1828 als die »sehr geschickte Verbindung der Stomannschen Besitzung mit dem früheren fürstlichen.«

Großherzog Carl August, Goethe und der Hofgärtner Carl August Christian Sckell wurden also in der kurzen Zeit zwischen 1824 und 1828 gemeinsam zu den Gestaltern des einmaligen Garten- und Schlösser-

ensembles in Dornburg. Sie entwickelten das Ensemble in landschaftlicher, gärtnerischer und historischer Hinsicht zu einem »Balkon Thüringens«. Grundvoraussetzung war dabei die bewusste Orientierung der Schlösser nicht zur zugehörigen Stadt, sondern zum Tal und damit zur Landschaft hin, die hier stellvertretend für das Land als Ganzes stand.

In bewusster Fortsetzung dieser Tradition ließ Carl Augusts Enkel, Großherzog Carl Alexander (1818–1901), die Dornburger Anlage als Erinnerungsstätte an seine Vorväter in pietätvoller Weise erhalten, pflegen und zu einer Gedenkstätte der ernestinischen Dynastie fortentwickeln. Diese Tradition reicht bis auf das Jahr 1828 zurück, als im August Carl Alexander noch als Knabe sich mit Goethe in Dornburg aufhielt. Goethe hatte sich nach dem Tod von Großherzog Carl August am 14. Juni 1828 annähernd zehn Wochen in das Stohmann'sche Schloss, das spätere Goethe-Schloss, zurückgezogen. Zusammen mit seinem Erzieher, Frédéric Soret, verbrachte der damals zehnjährige Carl Alexander einen ganzen Tag in Gesprächen und Spaziergängen mit dem greisen Goethe. Er schien damals in Carl Alexander die Verantwortung für das Vermächtnis Carl Augusts und wohl auch der »Weimarer Klassik« geweckt zu haben, denn fortan sollte für Carl Alexander die Rosenblüte zur Zeit seines Geburtstages am 24. Juni der Anlass zum jährlich wiederkehrenden Besuch der Dornburger Schlösser sein.

Carl Alexander gab den drei Schlössern schließlich die spezifisch dynastische Bestimmung als Monumente der ernestinischen Herrschaft im 16., 17. und 18. Jahrhundert. So standen die drei Schlösser seit 1870 denkmalhaft für die Epochen ernestinischer Herrschaft in Thüringen und wurden bis 1901 ausstattungsmäßig hierfür ertüchtigt.

Chronologisch an erster Stelle stand dabei das Alte Schloss. In der Tradition einer ottonischen Pfalz stehend, aber erst von 1560 bis 1573/74 unter Nikolaus Gromann nach der Zerstörung des Vorgängerbaus zu einem einheitlichen Schloss wiederaufgebaut, war es kurz vor der Vollendung dieses Wiederaufbaus 1572 weimarisch geworden. So sollte das Alte Schloss in ganz besonderer Weise für die Dynastie und deren Herrschaft seit dem 16. Jahrhundert stehen. Baulich zeigt es sich als typisches Renaissanceschloss, außen von Zwerchhäusern bekrönt, in der Innenraumdisposition um den für festliche Ereignisse oder Rechtsakte unerlässlichen Hauptsaal oder Festsaal zentriert, der den Bau erst als ein Schloss im neuzeitlichen Sinne auszeichnet. Einen weiteren Mittelpunkt bildet die Hofstube, gerne auch als Rittersaal bezeichnet, die unmittelbar unter dem Hauptsaal gelegen, dem täglichen Aufenthalt und

dem gemeinsamen Mahl des Hofes diente. Mit diesen anschaulichen historischen Zeugnissen war das Alte Schloss für Carl Alexander ein Monument der Herrschaftslegitimation seiner Dynastie seit dem 16. Jahrhundert.

Für das folgende 17. Jahrhundert hatte Carl Alexander das Stohmann'sche Schloss vorgesehen. Seine bauliche Entstehung reicht sogar weiter als der überkommene Schlossausbau des Alten Schlosses zurück. Es entstand schon 1539 bis 1547 und bildet somit das älteste aller Schlösser in Dornburg. Bauhistorisch ist es ein Vertreter des herrschaftlichen Renaissance-Gutshauses mit der Innenraumdisposition des einfachen Appartements, gekennzeichnet durch die schlichte Reihung der Wohnräume. Für Carl Alexander bestimmend wurde wohl die im Wesentlichen durch das Portal geprägte äußere Gestalt des Stohmann'schen Schlosses. Das Hauptportal geht auf einen Ausbau von 1608 unter Wolfgang Zetzsching zurück. Doch der dynastische Bezug zum Haus Sachsen-Weimar lässt sich eigentlich erst mit der Übernahme durch Großherzog Carl August zur Zeit Goethes festmachen, kaum an früheren Ereignissen. Carl Alexander wusste um diese besondere Tatsache und ließ daher das Schloss im durchaus historistischen Sinne umbauen und völlig neu ausstatten. Vorbild wurde für ihn dabei das Südtiroler Schloss Velthurns in Feldthurns, also die Sommerresidenz der Brixener Fürstbischöfe, nur wenige Kilometer südlich von Brixen gelegen. Offenbar lagen Carl Alexander einschlägige Fotos dieses Schlosses vor, so dass er die Einrichtung nach diesem Vorbild anordnete. Das um 1580/83 mit reichen Wandvertäfelungen ausgestattete Schloss Velthurns zeigt in der Tat die von Carl Alexander gewünschten brusthohen Raumtäfelungen, die Abfolge gemalter Szenen in der Wandzone darüber (Carl Alexander wollte diese durch eine Reihe von Kupferstichen besetzt sehen) und den räumlichen Abschluss durch die braun gebeizten Kassettendecken. Doch nur zum Teil wurde seine Konzeption realisiert. Schließlich wurde gerade das Stohmann'sche Schloss ab 1922 im Rahmen der Einrichtung zur Dornburger Goethe-Gedächtnisstätte systematisch rückgebaut und zum Goethe-Schloss umgestaltet. Seither zeigt das Innere des Schlosses im Wesentlichen eine von 1922 bis 1928 verwirklichte Konzeption, ergänzt um weitere Umgestaltungen unter der Regie der Nationalen Forschungs- und Gedenkstätten Weimar von 1958 bis 1962.

Heute erweisen sich also die drei, von Carl Alexander bestimmten dynastisch repräsentativen Epochen in den Dornburger Schlössern um

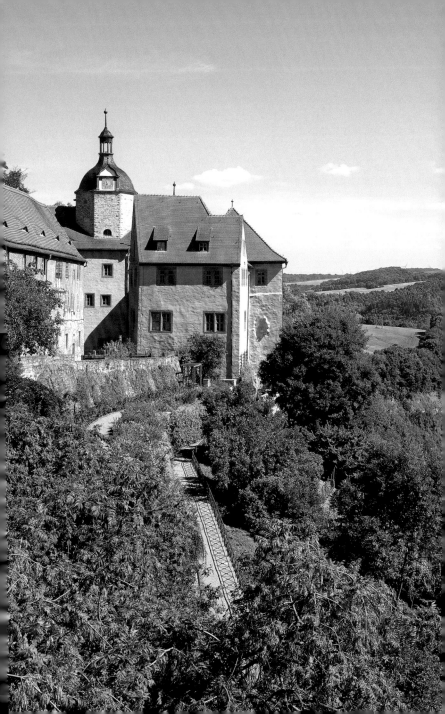

die Restaurationsphase des 20. Jahrhunderts ergänzt. Mit der Goethe-Gedächtnisstätte wurde aus dem Renaissanceschloss ein regelrechtes »Goethe-Schloss«. Es hieße daher die historische Dimension der Dornburger Schlösser nur unvollständig zu würdigen, wenn man die sehr prägende Wandlung des 20. Jahrhunderts übersähe. Der Konzeption seit 1922 liegt ein bewusst antihistoristisches Programm zugrunde, das mit dem besonderen Anspruch einer neuen Authentizität auftrat. Wenn der Jahresbericht des Kuratoriums von 1932/33 für die Goethe-Gedächtnisstätte in Dornburg resümiert, dass man das Schloss »durchgreifend im historischen Sinne erneuert und den Tagen Goethes zugestaltet« habe und ferner die Zielstellung der Nationalen Forschungs- und Gedenkstätten Weimar von 1958/62 in Betracht zieht, die im Rokokoschloss mit einer vorgeblich bauzeitlichen Stileinheit die Beseitigung klassizistischer Originalausstattungen von 1816 zu rechtfertigen suchte, so kann man durchaus feststellen, dass hier das 20. Jahrhundert nur einen umso radikaleren Historismus praktizierte, den man nun allerdings durch eine museologische Ideologie besser rechtfertigen zu können glaubte. Jedenfalls ist seither die Gestaltungsphase der Goethe-Gedächtnisstätte zum festen Bestandteil des Gesamtdenkmals der Dornburger Schlösser geworden.

Die Verkörperung von somit vier Epochen mit unterschiedlichen historischen Aussagen birgt in sich die Gefahr der vereinzelnden Betrachtung der Dornburger Schlösser, auch das Problem einer Fehlinterpretation. Es erscheint daher angebracht, die gemeinsame Leistung von Großherzog Carl August als Bauherr und von Carl August Christian Sckell als Gartenkünstler in ganz besonderer Weise herauszustellen. Erst durch deren gemeinsame Leistung gelang es, die drei Schlösser aus unterschiedlichen Epochen und die einzelnen Gärten verschiedener Gestalt über das gärtnerische Gesamtkunstwerk zu verklammern und unter Einbeziehung des gesamten umliegenden Saaletals zu einem umfassenden Landschaftsdenkmal zu steigern. Auch hierbei gibt es wieder den besonderen Bezug zu Goethe, der 1828 den weitgehend auf die heutige Ausdehnung erweiterten und als Klammer fungierenden Garten zu würdigen wusste. Während seines Aufenthaltes im Sommer 1828 ging er täglich in den Anlagen spazieren, wobei ihm der Hofgärtner Carl August Christian Sckell ein kundiger Begleiter war. Glücklicherweise ist die schon erwähnte Tagebuchnotiz vom 10. Juli 1828 überliefert, die den gartenkünstlerischen Ansatz übermittelt und beweist, dass Goethe die besondere Qualität der Verklammerung begrüßte, die darin

bestand, dass jeder Teilgarten seine Eigenart behielt: »Ich bedachte mir die schönen Anlagen, ging sie mit dem Hofgärtner durch, der mir die sehr geschickte Verbindung der Stohmannschen Besitzung mit dem früheren fürstlichen erklärte.« Fast gleichzeitig mit der Entwicklung in England wandte man sich also auch in Dornburg unter der Regie von Carl August Christian Sckell der Kombination aus Landschaftsgarten und formal-architektonischen Elementen der italienischen Gartentradition bzw. nach Vorbildern des formalgeometrischen Gartens zu. Ob man hierbei das Werk eines Humphry Repton (1752–1818) konkret zum Vorbild nahm, wissen wir nicht. Offenbar bedürfen Persönlichkeit und künstlerisches Werk des Gartenkünstlers Sckell diesbezüglich noch weiterer Erforschung und Würdigung. Mit der Einbeziehung des Saaletals in die Dornburger Gartenkonzeption gelang ihm jedenfalls in Dornburg ein durchaus eigenwilliges, wenn auch völlig anders gestaltetes Konkurrenzprojekt zum Muskauer Park eines Hermann Fürst Pückler (1785–1871). Der besondere Reiz des Dornburger Landschaftsgartens liegt im Fortbestand markanter Bestandteile des älteren Gartens aus einer vorangegangenen und grundsätzlich verschiedenen Stilepoche sowie deren Einfügung in ein großartiges Landschaftsgartenkonzept. Es handelt sich dabei um einen Ansatz, den man für die Tradition innerhalb der großen Gartenkünstlerfamilie Sckell als geradezu typisch bezeichnen könnte.

So wurden beiderseits des Rokokoschlosses vier Gartenterrassen mit älteren, unter Carl August vor 1824 entstandenen Gärten in das Gesamtgartenkonzept einbezogen. Es handelte sich um eine eigenwillig retrospektive Wiederaufnahme der Terrassierung des einstigen Marly-Gartens von Ernst August, nun mit zeitgemäßer Binnengestaltung. Dabei entstand westlich des Schlossplatzes mit seinem Blumenkorb der Blumengarten mit dem Laubengang von 1818, östlich ein Rasengarten mit Gartenlaube, geschlängelten Wegen und ergänzenden Sträuchern. Vor der Westflanke des Rokokoschlosses entstand die Esplanade als Teeplatz und östlich der Eschengang mit seinen vorgelagerten Blumenbeeten. All diese kleinen Gärten fanden nun unter Wahrung ihrer Individualität Eingang in eine gärtnerische Gesamtanlage, deren Längsachse die große Promenade auf der Terrasse darunter bildete. Diese stellte wiederum den uneingeschränkten Bezug zur Tallandschaft her und ermöglichte auch die »Inspektion« der Weingärten. Der Gegensatz zwischen Nutzgarten und Lustgarten wurde aufgehoben, jeglicher Widerspruch zwischen Natur und Kunst aufgelöst.

Das Haus Sachsen-Weimar-Eisenach und die Dornburger Schlösser

Das Ensemble der Dornburger Schlösser wäre nicht verständlich ohne den historischen Hintergrund des Ortes Dornburg und ohne die besonderen dynastischen Bezüge zu den Herzögen und Großherzögen von Sachsen-Weimar. Die Dornburger Anlage gelangte 1358 in den Besitz der wettinischen Herrscherdynastie und 1547 an den ernestinischen Zweig der Gesamtfamilie. Mit der Teilung von 1572 kam Dornburg an den weimarischen Familienzweig und blieb dort, auch wenn es bis 1691 wechselweise verschiedenen Linien der weimarischen Genitur zugeordnet wurde. So gelangte das Amt Dornburg mit seinem Schloss 1603 an die Linie Sachsen-Altenburg, 1672 an Sachsen-Jena und 1691 im Wege des Erbfalles wieder zurück an Sachsen-Weimar. 1717 erhielt das Dornburger Schloss den Status eines Amtsschlosses und war fortan aufs Engste mit dem Schicksal der herrschenden Dynastie verbunden, bis zu deren Abdankung im Jahr 1918.

In dem frühen Besitzübergang der Dornburger Anlage an die ernestinische Dynastie 1547 erkannte schon Großherzog Carl Alexander die besondere dynastische Bedeutung der Dornburger Schlösser. Kaum ein anderes Schloss im weimarischen Territorium – von der Bastille des Weimarer Schlosses einmal abgesehen – konnte eine so lange traditionelle Besitzkontinuität zum Weimarer Großherzogshaus aufweisen. Auch die personenbezogene Verknüpfung mit der Dynastie begann schon kurz nach der Übertragung im Jahr 1572. So bezog 1573 die Witwe des Herzogs Johann Wilhelm von Sachsen-Weimar, Dorothea Susanne von der Pfalz (1544–1592), das Alte Schloss als Witwensitz. Johann Wilhelm (1530–1573) ist vorwiegend wegen der Erfurter Teilung von 1572 im historischen Gedächtnis geblieben. Unter ihm entwickelten sich aus dem ernestinischen Territorium zwei selbständige Länder, nämlich einerseits Coburg und andererseits Weimar. Mit Johann Wilhelm begann aber auch die Eigenständigkeit der Weimarer Tradition.

Wirklich dynastische Bedeutung erlangte Dornburg allerdings erst mit der Errichtung der barocken Schlossanlage unter Herzog Ernst August. Die ersten Baumaßnahmen hatten 1732 nach Plänen des Oberlandbaumeisters Johann Adolf Richter (1682–1768) begonnen. Diese erste Phase der Planungen unter Richter stand noch ganz im Zusammenhang mit den militärischen Ambitionen des Herzogs und der Be-

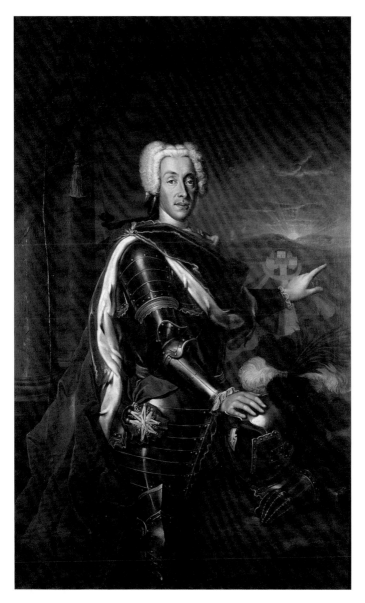

Unbekannter Künstler, Herzog Ernst August I. von Sachsen-Weimar (1688–1748),
Öl auf Leinwand, 1. Hälfte 18. Jahrhundert

stimmung des Schlosses als Brennpunkt eines *Campements*, eines Lagers, im Saaletal. Die Bastionen am Berghang gaben der Anlage damals ein wehrhaftes Gepräge. Als 1738 Gottfried Heinrich Krohne für Dornburg die Verantwortung als Architekt erhielt, wurde das Schlösschen Johann Adolf Richters wegen Baufälligkeit endgültig beseitigt. Nunmehr überwog die Funktion eines Lustschlosses, dessen Corps de Logis nach dem Vorbild eines französischen *Maison de plaisance* gestaltet wurde. In der terrassenartigen Gliederung des Gartens und der Verteilung der Pavillons über den Garten könnte sehr gut das ab 1712 entstandene »Kleine Marly« des Kurfürsten Lothar Franz von Schönborn in der Schlossanlage Favorite in Mainz als Vorbild gedient haben. 1739 war der Dornburger Rohbau für das Corps de Logis abgeschlossen, noch bis 1741 wurde an der Innenausstattung gearbeitet, die damals allerdings nicht zu einem vollständigen Abschluss kam. Die weiteren Gebäude des Schlossensembles fanden eine Aufteilung im modifizierten Marly-Typus in einzelne Pavillons, die über die obere Terrasse verteilt wurden und dort einen Schlossplatz umstanden. Zum Tal hin formten sie ein Belvedere-Schloss, dessen Abfolge einzelner Pavillons vom Bergpalais des Wiener Belvedere inspiriert erscheint. Die Nebengebäude wurden noch 1741 in Angriff genommen. 1744 wurden jedoch die Baumaßnahmen in Dornburg eingestellt, weil sich Herzog Ernst August seinem 1741 angefallenen westlichen Territorium um Eisenach zuwandte und dort sein Engagement auf die Errichtung der neuen Sommerresidenz Wilhelmsthal konzentrierte, wiederum nach dem Vorbild von Marly.

Dornburg geriet erst wieder in den Blickpunkt der Weimarer Herrscherdynastie, als es Goethe gelang, Herzog Carl August auf Dornburg aufmerksam zu machen. Ab 1795 entsann sich der Enkel des Erbauers der vergessenen Besitzungen. Carl August ließ die einsturzgefährdeten Pavillonbauten zur Rechten und zur Linken des Hauptgebäudes abreißen, ebenso die weiteren Nebengebäude, mit Ausnahme des bis heute erhaltenen Kavaliers- und Marstallgebäudes. Als er 1811 seine bisherige Sommerresidenz Belvedere bei Weimar dem Erbprinzen Karl Friedrich und dessen Frau Maria Pawlowna (1786–1859) überließ, entschloss er sich, Dornburg als entsprechenden Ersatz wohnlich einzurichten. Zu diesem Zweck erfolgte bis 1816 erstmals eine planmäßige Ausstattung des Rokokoschlosses nach klassizistischen Vorstellungen. Mit dieser Einrichtung von 1816 war eine Doppelfunktion des Schlosses angestrebt, einerseits als Sommersitz und attraktives Ausflugsziel für die fürstliche Familie, andererseits als Unterkunft für den 1816 in Dornburg tagenden

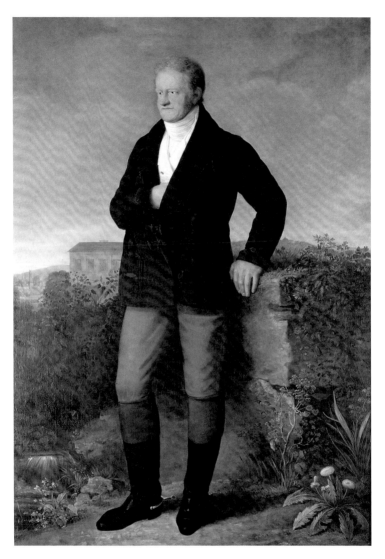

Ferdinand Carl Christian Jagemann (1780–1820), Carl August Großherzog von
Sachsen-Weimar-Eisenach (1757–1828), Öl auf Leinwand, 1805

weimarischen Landtag. Carl Augusts klassizistische Gestaltung konzentrierte sich auf ein neues Farbkonzept, die vorhandene Bausubstanz ließ er aber unangetastet. Carl Augusts große Leistung in Bezug auf Dornburg war zweifellos der Zukauf des Stohmann'schen Schlosses, das später die Bezeichnung Renaissanceschloss und schließlich Goethe-Schloss erhalten sollte. Auch die bauliche und gartengestalterische Gesamtkomposition der Dornburger Schlösser geht im Ansatz auf die Zeit der Herrschaft des Großherzogs Carl August zurück. Ihre ideelle Zielstellung sollten die Dornburger Schlösser erst unter dem Enkel Carl Alexander erhalten, indem dieser den Dornburger Schlössern eine spezifisch dynastische Funktion zuwies. Das Engagement des Großherzogs Carl Alexander in Dornburg war dabei zweifellos eine persönliche Reverenz an seinen Großvater Carl August. Ganz in diesem Sinne widmete er sich der Erhaltung und Fortentwicklung der Dornburger Anlage unter strikter Wahrung des unter Carl August begonnenen Gesamtkonzeptes.

Eine besondere Bedeutung erhielten die Dornburger Schlösser in der Funktion als Geburtstagsschloss für Carl Alexander, der sich dort regelmäßig zur Rosenblüte aufhielt. Auch auf sich selbst bezogen gab Carl Alexander den Dornburger Schlössern eine weitere dynastische Bedeutung, wie kaum einer anderen Schlossanlage im Territorium des Großherzogtums. Neben die besondere Reverenz an den Großvater Carl August trat mit der Wiederbelebung und Neuinszenierung des Rokokoschlosses im historistischen Sinne auch die Reverenz an den Urahn Ernst August, der weniger ob seiner politischen Größe in die Geschichte einging, denn als exzessiver Bauherr des Barockzeitalters, dessen Bauleidenschaft auch schon in zeitgenössischer Sicht nicht den höfischen Konsens fand. Um ihn zumindest als Bauherrn zu würdigen, richtete Großherzog Carl Alexander ab 1870 sein Augenmerk verstärkt auf das mittlere Schloss. Nachdem der Wiederaufbau der Wartburg 1867 zum Abschluss gelangt war, die für ihn im Wesentlichen die landgräfliche Zeit Thüringens repräsentierte, wollte er sich mit Dornburg nun der eigenen ernestinischen Familiengeschichte und deren Erinnerungsorten widmen. Carl Alexander nannte das mittlere Schlösschen in Dornburg bewusst das »Ernst-August-Schlösschen« und stellte diese dynastische Traditionslinie in den Vordergrund.

Die drei Schlösser sollten als steinerne Zeugen dreier Jahrhunderte dienen und Carl Alexander selbst sowie sein Wirken als das Ende einer Kette dynastischer Verflechtungen aufzeigen. So sollte die »Pfalz« (gemeint ist das Alte Schloss) für das 16. Jahrhundert, das »Stohmann'sche

Haus« (gemeint ist das Renaissanceschloss) für das 17. und das »Ernst-August-Schlösschen« (gemeint ist das Rokokoschloss) für das 18. Jahrhundert stehen. In einem durchaus historistischen Ansatz sollten charakteristische, zeittypische Stilelemente, die der äußere Baustil jedes der drei Schlösser vorgab, sich dann in der Innenausstattung wiederfinden. 1870 begann Carl Alexander mit der Umsetzung des Konzepts beim mittleren Schloss, während es bei den anderen beiden Schlössern nur zu partiellen Veränderungen kam. Im Alten Schloss erfolgte von 1886 bis 1889 die Einrichtung eines »Pfalzgrafenzimmers«, das an die alte Nutzung als Pfalz erinnern, offenbar aber auch den Bezug zu Dorothea Susanna von der Pfalz herstellen sollte. Auf das Wissen Carl Alexanders geht auch die 1870 durchgeführte Freilegung der barocken Wandfassung im Festsaal des mittleren Schlosses zurück, der 1816 weiß übertüncht worden war.

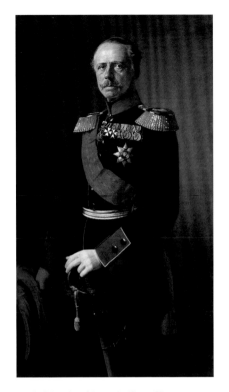

Berthold Woltze (1829–1896), Großherzog Carl Alexander von Sachsen-Weimar-Eisenach (1818–1901), Pastell unter Glas, o. J.

Nach dem Tod Carl Alexanders im Jahr 1901 verfielen die Dornburger Schlösser mit ihren Gartenanlagen in einen tiefen Dornröschenschlaf, der letztlich aber viel von der Konzeption der Großherzöge Carl August und Carl Alexander bewahren konnte. Erst die Übergabe der Schlösser an die Goethe-Gesellschaft im Jahr 1922 führte zur Aufgabe des interessanten dynastischen Konzeptes, das bei den Sanierungsmaßnahmen der Klassik Stiftung Weimar für das Rokokoschloss in den Jahren 2000 bis 2006 wieder entdeckt und zum Thema der Präsentation gemacht wurde.

Goethes Dornburg – Vom Dynastieschloss zur Goethe-Gedächtnisstätte

Die Dornburger Schlösser sind mit der Person Goethes in dreifacher Hinsicht verbunden. Mit seiner Begeisterung für die Dornburger Schlösser gelang es ab 1776 Goethe, auch Herzog Carl August zunehmend anzustecken. Einem Aufenthalt Goethes im Oktober 1776 folgte am 4./5. Juli ein gemeinsamer Ausflug mit dem jungen Herzog und dessen Bruder Constantin, unter anderem begleitet vom Erfurter Statthalter Carl Theodor von Dalberg (1744–1817). Zu diesem Zeitpunkt war das verwaiste Rokokoschloss noch nicht möbliert, so dass die Gesellschaft auf Stroh übernachten musste. Das Frühstück nahm die launige Gesellschaft auf der untersten Terrasse, auf dem Fünfeck, wie Goethe in seinem Tagebuch festhielt (4./5. 7. 1777).

Goethe blieb sein weiteres Leben lang vom besonderen Reiz der Dornburger Schlösser fasziniert, der nicht nur in der landschaftlich exponierten Lage und den verschiedenen Baustilen der Gebäude, sondern auch in den »wohl unterhaltenen Gärten« und »wohl gediehenen Weinbergen« begründet lag (Brief Goethes an Zelter 10. 7. 1828), welche die Gebäude auf verschiedenen Ebenen als regelrechte Bergterrassenanlage umgeben. Mit großem Interesse begleitete Goethe daher den weiteren Ausbau der Anlage ab 1816 zu einer Sommerresidenz durch den Großherzog. Bei der Erweiterung der Dornburger Anlage 1824 um das Stohmann'sche Schloss und der Ergänzung um den Landschaftsgarten unter Carl August Christian Sckell darf man aufgrund der literarischen Hinweise vermuten, dass Goethe den Gedankenaustausch durch ergänzende Anregungen zur Gestaltung persönlich förderte. Für den sehr jungen Carl Alexander wurde Goethe während des Aufenthalts 1828 zum Initiator einer großen Vorliebe für Dornburg, die schließlich dazu führte, dass Dornburg zum »Geburtstagsschloss« des Großherzogs wurde. Er nahm sich dabei wohl bewusst Goethe zum Vorbild, der seinen Geburtstag am 28. August 1828 in Dornburg feierte, am gleichen Tag, an dem das soeben fertiggestellte berühmte Goethe-Porträt von Joseph Stieler dem bayerischen König Ludwig I. präsentiert wurde.

Für Goethe war Dornburg darüber hinaus ein Ort häufigen Aufenthalts, der ihm literarische Anregungen und vielfachen Freiraum für Kontemplation bot. Werke wie »Iphigenie« und »Egmont« sind aufs Engste mit seinen Aufenthalten in den Dornburger Schlössern verbunden.

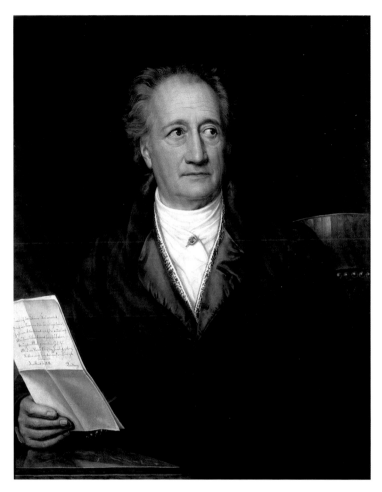

Friedrich Dürck (1809–1884) nach Joseph Karl Stieler (1781–1858),
Johann Wolfgang von Goethe, Öl auf Leinwand, 1829

Nach dem Tod des Großherzogs Carl August am 14. Juni 1828 suchte Goethe die Gelegenheit zu Zurückgezogenheit und Trauer im Stohmann'schen Schloss, aber auch zu erneuter produktiver geistiger Betätigung. Dort fand sein lyrisches Werk in den Dornburger Gedichten zur Kulmination: »Dem aufgehenden Vollmonde« am 25. August 1828 und

»An die Sonne« im September 1828. In die gleiche Zeit dieses Aufenthalts fällt seine intensive Auseinandersetzung mit Botanik und Geologie (Brief Friedrich von Müller an Graf Reinhard vom 14.7.1828) sowie mit dem Weinbau. Gerade Goethes besonderes Verhältnis zum Weinbau und zum Wein überhaupt steht in einem sehr engen Bezug zu Dornburg und wird dort anschaulich nachvollziehbar.

Ein weiterer Bezug zu Goethe besteht in der Übernahme der Dornburger Schlösser im Jahr 1922 durch die Goethe-Gesellschaft. Zielstrebig wurden sie zu einer Goethe-Gedächtnisstätte ausgebaut. Dies geht zurück auf das allgemeine Bewusstsein, das Dornburg primär mit Goethes Aufenthalt von 1828 verbindet. Allerdings kannte Goethe Dornburg aus unterschiedlichen Anlässen schon lange vorher. Am 16. Oktober 1776 hatte er eine erste Zeichnung mit Blick vom Saaletal auf die am Steilhang aufgereihten Schlösser gefertigt. Der mehrwöchige Besuch 1828 schließt also nur eine lange Beziehung Goethes zu Dornburg. Die sogenannte Bergstube im Stohmann'schen Schloss zählt bis heute zu den wichtigsten Goethe-Gedächtnisstätten und bildet den anschaulichen Schlüssel für die Interpretation einer Reihe seiner Schriften und Korrespondenzen. Für Goethes eigenes Empfinden war Dornburg aufs Tiefste durch »seinen« Herzog Carl August geprägt; der Ort schien ihm »seinen« Geist zu atmen. Als Goethe am 7. Juli 1828 dem um Carl August trauernden Weimar nach Dornburg entfloh, sah er hier mit jedem Blick das Wirken des Großherzogs manifestiert. In Bezug darauf schrieb er am 10. Juli 1828 eine sehr persönliche Einschätzung der Dornburger Anlagen an den Freund Carl Friedrich Zelter: »Ich weiß nicht ob Dornburg dir bekannt ist; es ist ein Städtchen auf der Höhe im Saalthale unter Jena, vor welchem eine Reihe von Schlössern und Schlößchen gerade am Absturz des Kalkflötzgebirges zu den verschiedensten Zeiten erbaut ist; anmuthige Gärten ziehen sich an Lusthäusern her; ich bewohne das alte neu aufgeputzte Schlößchen am südlichsten Ende.

Die Aussicht ist herrlich und fröhlich, die Blumen blühen in den wohl unterhaltenen Gärten, die Traubengeländer sind reichlich behangen und unter meinem Fenster seh ich einen wohl gediehenen Weinberg, den der Verblichene auf den ödesten Abhang noch vor drey Jahren anlegen ließ und an dessen Ergrünung er sich die letzten Pfingsttage noch zu erfreuen die Lust hatte.«

Als Goethe-Gedächtnisstätte (Memorialstätte) fällt Dornburg unter die europäischen Künstler-Gedächtnisstätten, deren vornehmste Aufgabe zugleich die Erinnerung an die Person, an das Werk und an damit

verbundene besondere Ereignisse ist. Gegenüber dem Goethe-Wohn-haus in Weimar treten hier in den Dornburger Schlössern insbesondere die Bezüge zu den in Dornburg geschaffenen Werken in den Vorder-grund, die biographischen Aspekte eher in den Hintergrund, während der Museumscharakter (im Sinne eines »Werkmuseums«) völlig ausge-klammert bleibt. Umso deutlicher zeigt sich in Dornburg der Gedächt-niszweck der gegebenen Rauminszenierung, die weitgehend auf 1922 zurückreicht und in erster Linie eine bildhafte Brücke zwischen literari-schem Werk und Erinnerung zu schaffen hat. Sie verbindet sich aller-dings auch mit den authentischen Graffiti vor Ort und dem Schreib-sekretär aus dem Fundus der Goethe-Hinterlassenschaften als beson-deren Goethe-Reliquien.

Das Dornburger Goethe-Schloss mit seiner Bergstube ist daher eine echte Ergänzung des 1885 zum Goethe-Nationalmuseum erweiterten Goethe-Wohnhauses in Weimar. Dieses steht in der Tradition der Künstlerhäuser des frühen 19. Jahrhunderts, die erst mit der Ergänzung um ein Werkmuseum zur Gedächtnisstätte wurden, weil sie damit Per-sonenverehrung und Würdigung des Werkes zu vereinen vermochten. Symptomatisch für diesen Typus der Gedächtnisstätte ist etwa das Ge-burtshaus des großen klassizistischen Bildhauers Antonio Canova (1757–1822) in Possagno, das 1834 bis 1836 um die Gipsoteca erweitert wurde. In Dornburg dagegen treten das biographische Denkmal und die Sammlung der Werke zurück, so dass nur die Erinnerung, die Me-moria, im Vordergrund steht. Erinnerung versteht sich dabei in aufge-klärtem Gegensatz zum Mythos. Während der Mythos eine Verklärung, bisweilen sogar eine Verzerrung der Vergangenheit mit den Mitteln der Künste anstrebt und sich auch verselbständigt, sucht die Erinnerung eine aufklärende Erkundung der Vergangenheit in Darstellung oder Umschreibung der Ereignisse. Entsprechend gestaltet sich der Auftrag der Goethe-Gedächtnisstätte in Dornburg in der räumlichen Inszenie-rung als eine Erinnerung an das Werk Goethes.

Das Alte Schloss, auch Gromann-Schloss genannt

Das älteste der drei Dornburger Schlösser, das Alte Schloss, befindet sich im Osten des Felsplateaus oberhalb des Bergsporns, der dem Ort den Namen gab. Im Schloss und seinen angrenzenden Bereichen erhielten sich Reste einer mittelalterlichen Burganlage. Das Areal des Schlosshofes, heute eine ebene Fläche, war einst von Süden nach Norden abschüssig und zusammen mit der Burg von Gräben umgeben. Eine brückenartige Substruktion führt von Westen über den ehemaligen Burggraben auf den Hof. Vereinzelt lassen sich im Umfeld Mauern der ehemaligen Umfassung erkennen, die auf die Zeit der mittelalterlichen Burg zurückgehen. So befindet sich im Norden ein Rondell mit anschließender Ringmauer. Ein weiteres Rondell zeichnet sich im Mauerverlauf der unteren Nordwand des Westflügels ab. Zusammen mit dem ursprünglich freistehenden Bergfried im Nordflügel gehören diese Reste der ältesten nachweisbaren Bauphase im 12. Jahrhundert an. Der Bergfried war am oberen Ende vermutlich von einem hölzernen Wehrgang umgeben, wie Reste von Konsolen nahe legen.

Das Alte Schloss stellt sich dem heutigen Betrachter vom nördlich gelegenen Hof sowie dem anschließenden Obst- und Grasegarten als unregelmäßige Dreiflügelanlage aus dem zentralen Südflügel, dem kurzen West- und dem lang gestreckten Nordflügel dar. Die Anlage ist von Vor- und Rücksprüngen, von verschobenen Achsen und unterschiedlichen Proportionen geprägt. Der bisweilen »Ostflügel« genannte Verbindungsbau zwischen Süd- und Nordflügel ist kein Flügelbau, da er weitgehend die Flucht und die Dachausrichtung des Nordflügels aufnimmt. Die grundlegende Sanierung zwischen 1990 und 2004 betont vor allem die maßgebliche Überformung des 16. Jahrhunderts mit einer einheitlichen hellgrauen Farbgebung am Außenbau mit karminrot abgesetzten Fenster- und Türgewänden. Hinzu kam ein moderner Erschließungsbau in einer Stahl-Glas-Konstruktion an der Nordseite des Südflügels.

Beim Bautyp des Alten Schlosses handelt es sich um ein seit dem Mittelalter sukzessiv entstandenes Gruppenappartement. Diesem diente im 16. Jahrhundert offenbar der Typus einer Dreiflügelanlage als Vorbild, aufgrund der Nutzung vorhandener Bauteile und der Beschränkungen der vorgegebenen Geländetopografie wurde jedoch keine Symmetrie angestrebt. Vielmehr wurden die Repräsentationsräume im zentralen Südflügel angeordnet. Die Anlage zeichnet sich vor

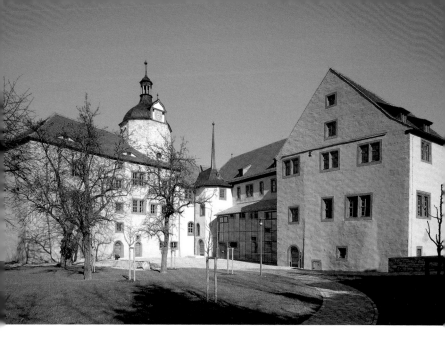

Altes Schloss von Nordwesten

allem durch ihren epochenübergreifenden Baubestand aus, der ab 1560 durch den bekannten Renaissancebaumeister Nikolaus Gromann maßgeblich geprägt wurde. Der Bergfried zählt aufgrund seiner seltenen achteckigen Form sowie den ursprünglich vollständig mit Buckelquadern und Fugenritzungen versehenen Außenmauern zu den bedeutendsten romanischen Burgtürmen in Mitteldeutschland. Vergleichbare Türme sind auf der Neuenburg in Freyburg, der Brandenburg bei Lauchröden und in Mühlhausen nachgewiesen. Neben den erhaltenen Raumstrukturen sind vor allem die geschnitzten Holzbalkendecken und illusionistischen Wandmalereien in der Formensprache der Renaissance hervorzuheben. Der Große Kaisersaal orientiert sich mit seiner Gestaltung, trotz der geringeren Ausmaße, an den bedeutenden Festsälen der Residenzschlösser in Torgau, Dresden und Berlin und unterstreicht so den Anspruch der einst kurfürstlichen Ernestiner.

Als gegen Mitte des 13. Jahrhunderts die Schenken von Vargula die Burg vom Kaiser zum Lehen erhielten, ließen sie umfangreiche Um-

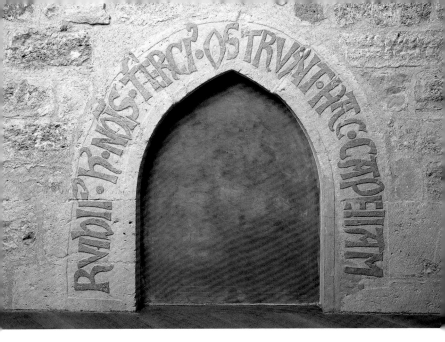

Altes Schloss, ehemaliges Kapellenportal

und Neubauten sowie Terrassierungen an der Anlage durchführen. So erhielt der Bergfried eine lateinische Portalinschrift im zweiten Obergeschoss der Kapelle: »RUDOLF[VS] · h[vivs] · NŌ[MIN]IS · TERCI[VS] · [C]O[N]STRVXIT · HA[N]C · CAPELLAM« (Rudolf, der Dritte dieses Namens, erbaute diese Kapelle). Eine ähnliche Inschrift ließ bereits Rudolfs Vater 1232 an der einstigen Burgkapelle des 1780 abgebrochenen Tautenburger Schlosses anbringen. Der hinter dem Spitzbogenportal befindliche Raum ist mit einem achtteiligen Klostergewölbe versehen. Die Kapelle war dem heiligen Georg, dem Schutzheiligen der Ritter, geweiht. 1591 wird dieser Raum die »Silber Cammer« genannt. Ferner errichteten die Schenken nördlich des Turmes eine ehemals freistehende dreigeschossige Kemenate (beheizbarer Wohnbau) mit annähernd quadratischem Grundriss, deren mächtige Außenmauern in den heutigen Nordflügel integriert sind und durch eine abgewinkelte Ringmauer mit dem Bergfried verbunden waren. Ihr Erdgeschoss ist mit einem Tonnengewölbe versehen. Zur Hofseite bestand ein Eingang. Die oberste Geschossebene nahm einst ein Repräsentationsraum mit weiten

Fensteröffnungen ein. Die Abortanlagen auf der Südostseite der Kemenate waren über Laufgänge entlang der Burgmauer begehbar. Vermutlich diente das Gebäude den Schenken von Vargula als Palas, die mit ihren Um- und Neubauten die Bedeutung der Dornburg unterstrichen.

Der heutige Südflügel fällt aufgrund seines regelmäßigen rechteckigen Umrisses aus dem Grundriss der Gesamtanlage heraus. Ursprünglich war er durch einen bastionsartigen Zwischenbau mit dem Bergfried verbunden. Bauhistorische Untersuchungen bestätigten die Errichtung des Südflügels als neues Hauptgebäude unter den ab 1430 zuständigen Vitzthumen von Roßla. Zweitverwendete Bauhölzer konnten mit Hilfe der Dendrochronologie (Jahrringdatierung) in die Jahre 1426 und 1446 datiert werden. Für den Neubau musste in diesem Bereich die Ringmauer der Burg niedergelegt werden. Der wohl als Keller des spätmittelalterlichen Gebäudes dienende Raum war ursprünglich flach gedeckt und erhielt seine Tonnenwölbung erst im 16. Jahrhundert. Zur südöstlichen Hangseite besaß das Gebäude vier gleichmäßig verteilte Fensteröffnungen. Von diesem Bau hat sich innerhalb des heutigen Südflügels noch die südwestliche Außenmauer mit einem spätgotischen Stockfenster erhalten. An der Hoffront existierte einst in Höhe des ersten Obergeschosses eine Galerie, die der Erschließung diente. Darüber bricht das originale Mauerwerk an den Längsseiten ab, da dieser Teil der Burg offenbar 1451 beim Beschuss durch Truppen Herzog Wilhelms III. und Kurfürst Friedrichs II. von Sachsen zerstört wurde.

In der Regierungszeit von Herzog Georg von Sachsen (reg. 1500–1539), etwa sieben Jahrzehnte nach der Zerstörung der Burg, erfolgten erste Wiederaufbauarbeiten. So wurden zwei ursprünglich in anderem Zusammenhang verwendete Eichenstützen in der Hofstube, dem sogenannten »Rittersaal«, im Erdgeschoss des Südflügels verwendet, um dort den Balkenunterzug zu stützen. Eine dieser Stützen trägt in gotischen Minuskeln das Datum 1522. Nach der jüngsten Sanierung stehen die Stützen nun in den Ecken des Rittersaals. Die romantisierende Bezeichnung geht auf das 19. Jahrhundert zurück, als unter Großherzog Carl Alexander dem Alten Schloss eine weitere Funktion als Erinnerungsort der Familiengeschichte zukam. In der Hofstube nahm neben den Herrschaften auch das Hofpersonal seine Mahlzeiten ein. Sie konnte von der benachbarten Küche aus beheizt und bedient werden.

Nach dem Übergang der Herrschaft Dornburg 1547 an die Ernestiner folgte laut einer Portalinschrift 1552 die Errichtung der nordwestlich vom Alten Schloss gelegenen Wirtschaftsgebäude. Die schlichten Ge-

bäude erstrecken sich auf einem Teilbereich des verfüllten Burggrabens. Damit folgen sie wohl dem ehemaligen Verlauf der äußeren mittelalterlichen Ringmauer.

Das heutige Alte Schloss entstand ab 1560 in mehreren Bauetappen unter der Mitwirkung des landesfürstlichen Baumeisters Nikolaus Gromann (um 1500–1566), der für die Ernestiner bereits in Torgau tätig war. Zunächst konzentrierte man sich auf den Südflügel. Dieser wurde über einen Zwischentrakt (sogenannter Ostflügel), der die Küche und im Obergeschoss den Altan mit Vorkammer aufnahm, mit dem Bergfried verbunden. Mit dem erweiterten Westflügel wurde auf diese Weise ein gemeinsamer dreigeschossiger Baukörper unter einem Dach geschaffen. Ferner erhielt der Südflügel an jeder Längsseite drei Zwerchgiebel im Dachbereich, wie sie der Richter'sche Kupferstich von 1650 abbildet. Gleichzeitig wurde der große Wendelstein auf der Hofseite im Zwickel zwischen Süd- und Nordflügel erbaut, durch den die Räume in den einzelnen Geschossen und eine nicht mehr erhaltene Galerie auf der Hofseite erschlossen werden konnten.

Im ersten Obergeschoss des Südflügels wurde der neue Festsaal des Schlosses eingebaut. Der Festsaal wurde im 19. Jahrhundert als »Großer Kaisersaal« bezeichnet, da hier der Hauptsaal der ehemaligen Kaiserpfalz vermutet wurde. Von der ursprünglichen Ausstattung des Festsaals hat sich die prächtige, mit sogenannten Schiffskehlen profilierte Balkendecke und kräftigem Unterzug erhalten. Östlich des Großen Kaisersaals schließt sich der sogenannte »Kleine Kaisersaal« an, der einst die Wohnstube eines Appartements bildete. Vom Kleinen Kaisersaal führt ein Zugang zum Altan an der Ostseite, der einen Ausblick auf das weite Saaletal bietet. Dieser wurde in der Mitte des 17. Jahrhunderts umgestaltet.

Aufgrund der lebenslangen Haft des durch die Grumbach'schen Händel in kaiserliche Ungnade ge-

Schematischer Plan des Alten Schlosses von 1573

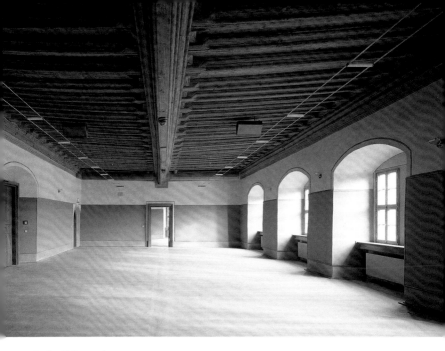

Großer Kaisersaal

fallenen ernestinischen Herzogs Johann Friedrich II. stagnierten die Bauarbeiten ab 1567. Erst im Sommer 1573 konnte der Saalfelder Amtsschösser über den Abschluss der Bauarbeiten am Süd-, West- und dem sogenannten Ostflügel (Zwischentrakt zum Nordflügel), den laufenden Innenausbau und den Beginn des Ausbaus des Nordflügels berichten. Seinem Schreiben war auch ein Plan beigelegt, der die historische Nutzung der Räume überliefert. Im gleichen Jahr starb Herzog Johann Wilhelm von Sachsen-Weimar. Da das Dornburger Amt seiner Gemahlin Dorothea Susanna, geborene Pfalzgräfin bei Rhein, als Witwensitz dienen sollte, musste nun der Ausbau forciert werden. In den folgenden Monaten wurde die ehemalige Kemenate mit einer Mauer an den Südflügel angeschlossen und als Nordflügel ausgebaut. Der hofseitige Wendelstein wurde mit einem Anbau ergänzt. Dadurch entstand die heute erhaltene Anlage des Alten Schlosses. Im Südflügel wurde das östliche Drittel der Hofstube als Tafelstube für die Herrschaften abgetrennt. Zudem wurde ein kleiner, heute nicht mehr erhaltener Wendelstein im

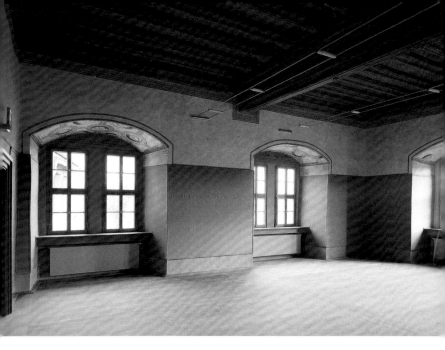

Altes Schloss, Kleiner Kaisersaal

äußeren Zwickel zwischen Süd- und Westflügel errichtet. Damit wurde für diesen Gebäudeteil ein separater Zugang geschaffen, ohne die Repräsentationsräume betreten zu müssen.

In den nachfolgenden Jahrhunderten kam es zu wenigen Veränderungen. Die 1573 eingerichtete Tafelstube wurde bereits im beginnenden 17. Jahrhundert aufgegeben und zu einem kleinen Wohnbereich für Bedienstete mit separater Schlafkammer umgestaltet. Dieser Einbau wurde während der letzten Sanierung entfernt. 1689/90 wurde das Dach des Südflügels verändert, dabei wurden die im Richter'schen Kupferstich überlieferten Zwerchgiebel aufgegeben. Um 1730 ließ Herzog Ernst August I. von Sachsen-Weimar auf dem Altan die sogenannte Trompeterstube errichten. 1883 veranlasste Großherzog Carl Alexander im Rahmen seines Dornburger Gesamtrestaurierungskonzeptes die Ausmalung einiger Räume. In den 1970er Jahren stürzte aufgrund fehlenden Bauunterhalts der kleine hangseitige Wendelstein ein. Er wurde nicht wieder errichtet.

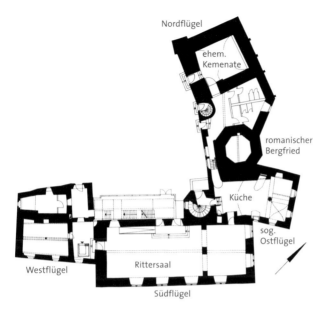

Altes Schloss, Grundriss Erdgeschoss

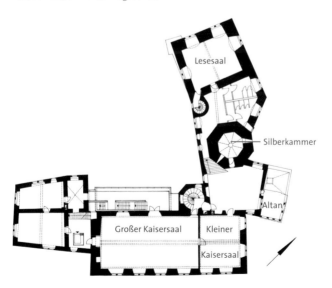

Altes Schloss, Grundriss erstes Obergeschoss

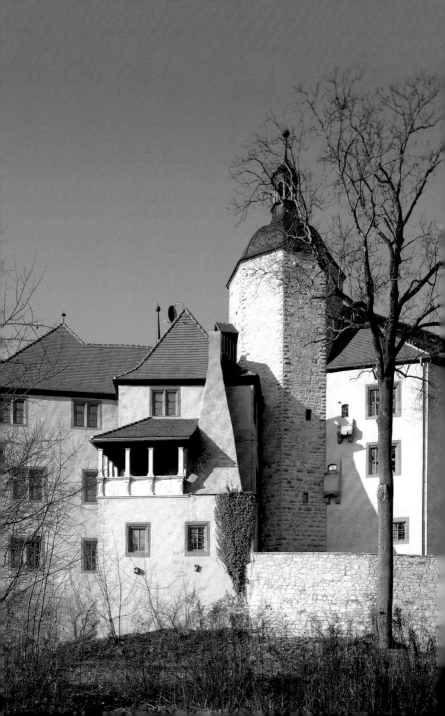

Rundgang durch das Alte Schloss

Obwohl Archivquellen bereits für das 16. Jahrhundert eine reiche Ausstattung an Öfen, Tischen, Bänken und Betten bezeugen, blieb im Alten Schloss kein originales Mobiliar erhalten. Sehenswert ist die Anlage jedoch allemal, sowohl die Reste der mittelalterlichen Burg als auch die großzügigen Renaissanceräume des 16. Jahrhunderts. Besonders sind die historischen Wandfassungen hervorzuheben, die freigelegt und in Teilen restauratorisch ergänzt wurden.

So wird dem Besucher, der das Alte Schloss zumeist im Rahmen von Führungen durch den gläsernen Anbau des Südflügels betritt, zunächst die ehemalige Hofstube präsentiert, der sogenannte Rittersaal, dessen Mauern bereits um 1430 entstanden. Der Raum mit einer stattlichen Holzbalkendecke diente ursprünglich als Speisesaal für Hausherren und Gesinde. Der östliche Teil wurde 1573 als Tafelstube für die Herrschaften abgetrennt. Seit der Sanierung ist in Teilen die kontrastreiche Erstfassung des 16. Jahrhunderts aus schwarz gefassten Deckbalken und weiß geputzten Deckenfüllungen wieder erlebbar. Am Unterzug illusionieren schwarze und weiße Dreiecke Diamantquader, wie sie in der Renaissance beliebt waren.

Eine für diese Zeit ebenfalls typische Gestaltung in Form von gemaltem Beschlagwerk findet sich am Durchgang zur Küche im Zwischentrakt zum Nordflügel. In der Küche selbst sind noch ein original aus Ziegeln gemauerter Ofen und der mächtige Rauchfang erhalten. Heute dient der Raum im Rahmen von Veranstaltungen zur Versorgung.

Nach Norden führt der Weg an der ehemaligen Turmaußenwand mit den Buckelquadern aus dem 12. Jahrhundert vorbei. Die mächtigen Außenmauern des Turmes sind seit dem 16. Jahrhundert ebenso in den Nordflügel integriert, wie das mittelbar anschließende gewölbte Untergeschoss der ehemaligen Kemenate. Diese wurde von den Schenken von Vargula im 13. Jahrhundert als repräsentativer Wohnbau errichtet.

Über den Wendelstein aus dem 16. Jahrhundert oder den modernen Erschließungsbau gelangt man in das Obergeschoss mit dem ehemaligen Festsaal, auch Großer Kaisersaal genannt, und dem sogenannten Kleinen Kaisersaal. Von der ursprünglichen Ausstattung des Großen Kaisersaals sind die prächtigen, mit Schiffskehlen profilierte Balkendecke und deren kräftiger Unterzug erhalten.

Im östlichen Teil des Festsaals wurde schon früh eine Wohnstube für das Appartement der Herzogin abgetrennt. Dieser Raum wird seit dem

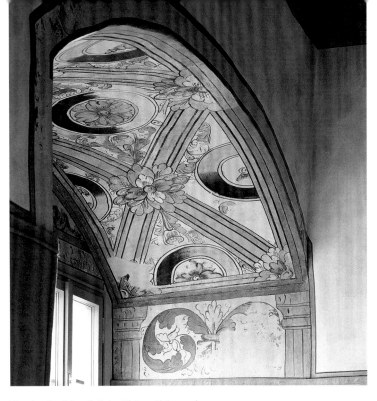

Wandmalerei des 16. Jh. im Kleinen Kaisersaal

19. Jahrhundert »Kleiner Kaisersaal« genannt. Die Wandfassungen in den Fensternischen des Raumes zeigen in illusionistischer Malerei kannelierte Pilaster und plastisch gestaltete Kassettendecken mit floralen Schmuckelementen. Die Wände waren einst mit Textilien bespannt. An der Westwand sind Fragmente einer zweiten Farbfassung von 1649 erhalten.

Vom Kleinen Kaisersaal gelangt man über einen weiteren Raum im Norden zum Altan am Zwischentrakt, der einen Ausblick nach Osten auf das weite Saaletal ermöglicht. Der Altan wurde in der Mitte des 17. Jahrhunderts umgestaltet. Seine Brüstung wird seitdem von Pilastern gegliedert, auf denen rechteckige Pfeiler das Dach des Vorbaus tragen.

Vom Vorraum ist das Spitzbogenportal in den Mauern des Bergfriedes zu sehen, dessen Inschrift die Errichtung der Burgkapelle durch Rudolf III. Schenk von Vargula um 1250 belegt. Dahinter verbirgt sich die

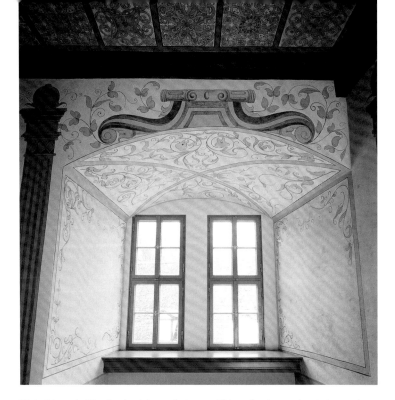

Historisierende Wandmalerei des 19. Jh. im sog. Pfalzgrafenzimmer, heute Lesesaal

ehemalige Kapelle mit einem achtteiligen Klostergewölbe. Gegen Ende des 16. Jahrhunderts war sie als Silberkammer genutzt worden.

In nördlicher Richtung erreicht man die ehemalige mittelalterliche Kemenate, die ebenfalls auf die Schenken zurückgeht. Die an Gestaltungen der Renaissance orientierte Wandmalerei mit kannelierten Pilastern, floral ornamentierten Putzfeldern und Rollwerkbekrönungen über den Bogenscheiteln der Fenster verdankt der Raum Großherzog Carl Alexander, der hier von 1886 bis 1889 das sogenannte Pfalzgrafenzimmer einrichten ließ, das an die Nutzung als Pfalz und wohl auch an Dorothea Susanna von der Pfalz erinnern sollte. Restauriert wurde die weitgehend erhalten gebliebene Bemalung in zwei Fensternischen. Heute wird der Raum als Lesesaal genutzt. Durch den kleinen Wendelstein im Südwesten des Raumes gelangt man wieder in den Innenhof.

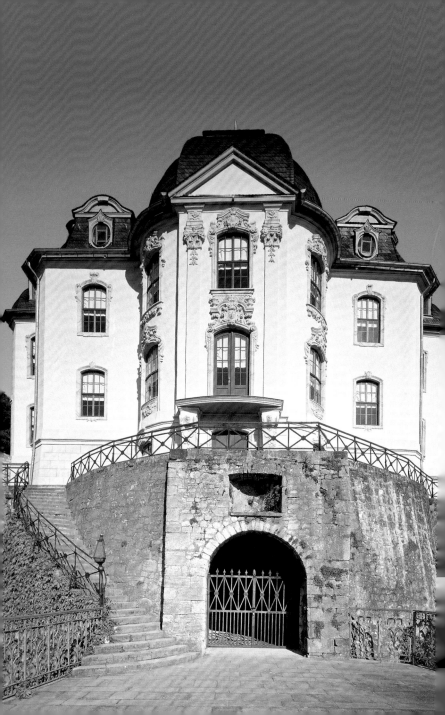

Das Rokokoschloss oder Neue Schloss, auch Mittleres Schloss genannt

Das Rokokoschloss, einst »Neues Schloss« oder auch Mittleres Schloss genannt, ist das zentrale Corps de logis (Wohngebäude) einer ursprünglich mehrere Pavillons und Wirtschaftsgebäude umfassenden Schlossanlage. Es befindet sich heute in der Mitte des Felsplateaus zwischen Altem Schloss und Renaissanceschloss oberhalb einer schmalen, mit Bastionen gestalteten Terrasse. Auf der Stadtseite erstreckt sich der zugehörige annähernd querrechteckige Garten, umgeben von reich ornamentierten Eisengittern. Gegenüber befindet sich das ehemalige Marstallgebäude. Talseitig ist die Hangterrasse erweitert. Von hier führt eine einläufige bogenförmige Treppe zu einer vorgelagerten fünfeckigen Bastion hinab, an deren Rückseite sich ein grottenförmig gestalteter Raum befindet.

Das Äußere des Schlosses kennzeichnet eine symmetrische Komposition, bestehend aus gestaffelten Pavillons. Die Garten- und die Talseite des Schlosses unterscheiden sich in ihrer Wirkung. Die Gartenseite ist mit aufwendigem Reliefschmuck und einer mehrfarbigen Fassung differenziert gestaltet. Im Kontrast zur Gartenfassade ist die in Ocker gefasste Talseite des Schlosses auf Fernwirkung angelegt. Bieten sich vom Garten aus nur die Beletage und das vielgliedrige Dachgeschoss als zierliches Lustschloss dar, so erscheint der Bau vom Tal aus im Vergleich als trutziger Herrschersitz. Dazu tragen die vier vollständig sichtbaren Geschosse ebenso bei wie die Fensterachsen, die der Fassade eine vertikale Ausrichtung verleihen.

Die hierarchische Staffelung des Außenbaus spiegelt sich auch im Inneren wider. Den Mittelpunkt bilden die beiden Repräsentationsräume der Mittelachse, Vestibül und Hauptsaal (Festsaal). Das Entree erhielt einen oktogonalen Grundriss mit segmentbogig eingezogenen Schrägen. Den Festsaal bestimmt die Grundform eines regelmäßigen Ovals. Die drei seitlichen Wohnräume flankieren die Repräsentationsräume in der Abfolge klassischer Appartements. Im Erdgeschoss wiederholt sich diese Anordnung. Im Mittelpunkt steht der Speisesaal.

Das Rokokoschloss orientiert sich am Vorbild des französischen *Maison de plaisance* (Lusthaus). Es ist architekturgeschichtlich als Initialbau einer Reihe von Jagd- und Lustschlössern für Herzog Ernst August I. von hoher Bedeutung, unter denen das Weimarer Belvedere der

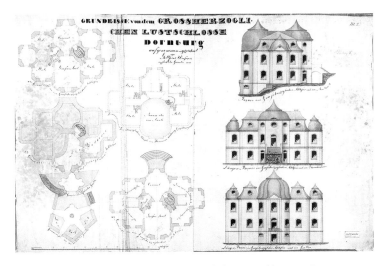

Gottfried Wießner, »Grundrisse von dem herzoglichen Lustschloss Dornburg«,
Feder und Wasserfarben, 1840

bekannteste Folgebau ist. Dies umso mehr, als die Planungen für die
auf das Rokokoschloss bezugnehmenden Jagdschlösser in Troistedt,
Schwansee, Kaltensundheim oder Dianenburg bei Stützerbach nur
noch durch Zeichnungen überliefert sind. Erstmals wurde im Dornbur-
ger Rokokoschloss die für diese Bauten typische Anordnung von Mittel-
achse, Treppenhaus-Vestibül und Hauptsaal mit beidseitig angeordne-
ten Appartements gewählt, die durch ihre jeweiligen Zugänge von Ves-
tibül und Festsaal den Eindruck von *appartements doubles* erwecken
sollten. In einmaliger Weise verdeutlichen zudem die Gestaltungen der
Fassaden die verschiedenen, in einer Synthese vereinten Funktionen
des Bauwerkes. Talseitig präsentiert das Schloss mit fortifikatorischem
Duktus den landesfürstlichen Machtanspruch, der durch die geplante
Heerschau im Saaletal sinnfällig werden sollte, während die Garten-
seite das Schloss als intimen Rückzugsort des Herrschers betont.

Bereits 1732 hatte Herzog Ernst August I. von Sachsen-Weimar im
Zusammenhang mit der Planung einer Heerschau seinem Oberland-
baumeister Johann Adolf Richter (1682–1768) aus der bekannten und
verzweigten Thüringer Künstlerfamilie den Auftrag zum Neubau eines
Lustschosses erteilt. Von Dornburg bot sich ein vorzüglicher Blick in
das Saaletal. Hier sollten ein Pavillon und Schanzen für die Manöver

48

der Heerschau geschaffen werden und auf dem Felshang das Lust-schloss als Feldherrensitz. Für seinen Plan ließ Ernst August zuvor 22 Bürgerhäuser aufkaufen, die zwischen dem Alten Schloss und dem freien Rittergut mit dem Herrenhaus, dem heutigen Renaissance-schloss, lagen. Als Gegenstück zu den im Tal geplanten Schanzen wurde die Hangkante mit einer breiten Terrasse und einer vorgelagerten fünf-eckigen Bastion sowie zwei seitlichen Bastionen ausgebaut, wodurch talseitig ein festungsartiger Eindruck entstand. Das oberhalb der Ter-rasse liegende Haus des Amtschreibers Völker wurde zum Corps de logis umgebaut. Auf der Stadtseite erhielt es zwei Wirtschaftsgebäude als freistehende Flügelbauten, so dass eine offene Dreiflügelanlage ent-stand, seitlich von Gärten flankiert. Nordöstlich war ein dem Corps de logis im Grundriss entsprechendes Gebäude geplant. Entlang der Straße sollten weitere Wirtschaftsgebäude errichtet werden. Offenbar

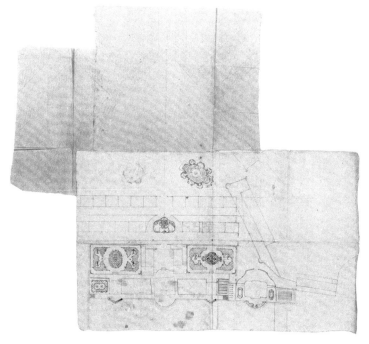

Vermutlich Johann Adolf Richter (1682–1768), Plan des Lustschlosses, Feder und Graphit, 1732 (erste Konzeption)

bestand die Idee, die gesamte Ortschaft einschließlich der Kirche um-
zugestalten und strahlenförmig auf das Lustschloss auszurichten. Da
der Herzog jedoch ab 1733 seine militärischen Ambitionen ein-
schränkte, wurde die geplante Heerschau nie realisiert. Das in diesem
Zusammenhang errichtete erste Corps de logis wurde aufgrund bau-
licher Mängel bald baufällig. Es wurde bereits nach 1733 abgerissen.

Trotz dieser Rückschläge wurde das Projekt zur Errichtung eines
Lustschlosses nicht aufgegeben. Zwar blieb Johann Adolf Richter zu-
nächst für die Planung zuständig, allerdings wurde der junge Gottfried
Heinrich Krohne (1703–1756), Protegé und künftiger Architekt des Her-
zogs, als Berater hinzugezogen. So kam es, dass sich nach verschiedenen
Planungsphasen schließlich Krohne mit einem Entwurf durchsetzte.

Ab 1736 entstand das heutige Rokokoschloss an Stelle des Vorgänger-
baus. Bereits 1739 war das neue Corps de logis im Rohbau fertig. Der In-
nenausbau erfolgte bis 1740, wurde jedoch nicht gänzlich abgeschlossen.
So konnten lediglich Teile des Stucks und die hölzernen Lambris (Vertä-
felungen) in den Appartements, der Stuck sowie die marmorierten Tür-
und Supraportenfassungen im Vestibül und der Festsaal mit seinem
Stuckmarmor in der Beletage fertiggestellt werden. Ursprünglich wur-

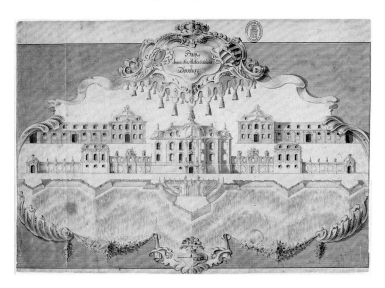

Gottfried Heinrich Krohne (1703–1756), »Prospect von denen herzoglichen Gebäuden
in Dornburg« in Dornburg, Federzeichnung, um 1742 (zweite Konzeption)

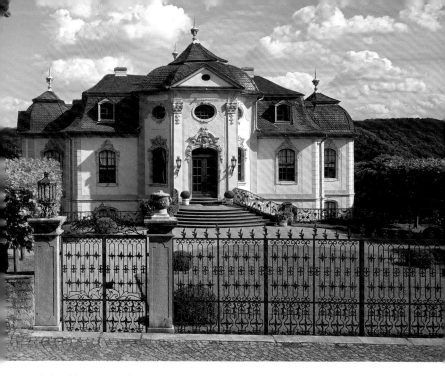

Rokokoschloss von Norden

den die seitlichen Appartements im Erdgeschoss nicht über Haupt-
räume der Mittelachse erschlossen. Vom Gartenparterre führten einst
über kurze Treppenläufe Zugänge in den Seitenfassaden in die späteren
Ankleidezimmer der Appartements. An Stelle der Türen befinden sich
heute Fenster. 1741 galt das Corps de logis als weitgehend vollendet.

Der Abbruch der zwei Richter'schen Flügelbauten, die den Ehrenhof
westlich und östlich säumten, erfolgte bereits im gleichen Jahr. Damit
gab man das Konzept einer offenen Dreiflügelanlage auf. Stattdessen
kam es bis 1744 zur Errichtung von zwei flankierenden Kavalierpavillons
parallel zur Hangterrasse hinter den seitlichen Bastionen, die durch
Blendmauern mit dem Corps de logis und zwei weiteren Eckpavillons
verbunden werden sollten. Ein um 1742 entstandener Idealplan des
Schlosses zeigt die Anlage von Süden mit den Verbindungsmauern aus
Quadermauerwerk mit gliedernden Pilastern und Mauerbekrönungen,
die den Eindruck einer Galerie vermitteln und das Schloss, vom Tal ge-
sehen, als breit gelagerte Anlage optisch aufwerten.

Die Hangterrasse am Corps de logis wurde durch einen Unterbau bogenförmig zu einem kleinen Platz erweitert, der im Inneren gewölbt und als Grotte gestaltet ist. Während auf der tiefer gelegenen Terrasse des bastionsartigen Fünfecks Ernst August zu speisen pflegte, musizierten darüber Pauker und Trompeter. Der grottenförmig gestaltete Raum diente indessen zur Aufnahme von Kanonen, die zu besonderen Anlässen abgefeuert wurden. Bei Gelagen nahm er ebenfalls die Weinschenke auf. Während die Grotte zeitweise die Funktion einer Kasematte übernahm, fungierte die Bastion als Speiseplatz und Ort des höfischen Genusses. In dieser bewussten funktionalen Umwidmung waren das Herrschaftliche mit dem Intimen, das Militärische mit dem Unterhaltsamen auf eine Weise verknüpft, die für das Rokokoschloss insgesamt charakteristisch ist.

Von den symmetrisch angeordneten Nebengebäuden jenseits der Straße wurde bis 1744 nur das westliche ausgeführt. Es besteht aus dem eingeschossigen Marstall und einem zweigeschossigen Pavillon, der im Erdgeschoss die Küche aufnahm. Der Pavillon wurde ein Jahrhundert später auch als Kavaliershaus bezeichnet. Für den Bau des östlichen Marstallgebäudes veranschlagte Krohne 1745 noch 4 200 Taler. Offenbar wurde er jedoch nie ausgeführt.

Seit 1741 widmete sich Herzog Ernst August verstärkt dem angefallenen Herzogtum Sachsen-Eisenach. Aufgrund neuer Projekte für das Eisenacher Stadtschloss bzw. Schloss Wilhelmsthal schritt in Dornburg der Bau der Gesamtanlage nur schleppend voran. Der Herzog verlor allmählich das Interesse.

Nach dem Tod des Herzogs 1748 konnten aufgrund der desolaten Haushaltslage des Herzogtums am Schloss keine Arbeiten durchgeführt werden. Daran sollte sich auch während der Regierungszeit von Herzogin Anna Amalia (reg. 1759–1775) nichts ändern. Weitere Teile der Anlage blieben unvollendet oder mussten abgerissen werden, so zum Beispiel 1797 die baufällig gewordenen Kavalier- und Eckpavillons mit den Blendmauern an der Hangseite. Im gleichen Jahr schloss die Herzogliche Kammer mit dem Kammerherren Mellish of Blyth einen über 15 Jahre laufenden Pachtvertrag zur Nutzung des Neuen Schlosses. Blyth verpflichtete sich, 6000 Taler in den baulichen Unterhalt zu investieren. Schon 1804 übernahm die Kammer das Schloss wieder, da Blyth dieser Verpflichtung offenbar nur unzureichend nachgekommen war.

Ab 1815 schenkte Großherzog Carl August seinen Dornburger Gütern wieder größere Aufmerksamkeit und ließ Kostenvoranschläge für die

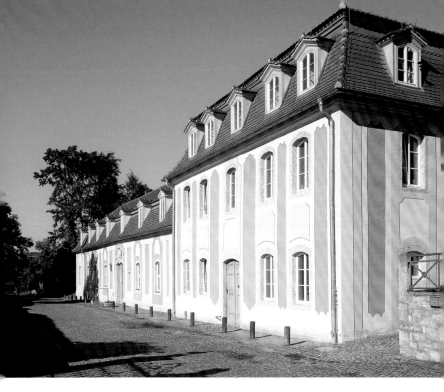

Marstall und Pavillon von Südosten

Instandsetzung, Möblierung der Schlösser und die Herrichtung der Gärten in Auftrag geben. Für die Nutzung als Sommerschloss der fürstlichen Familie kam es 1816/17 am Rokokoschloss zu umfangreichen Reparaturarbeiten. Auch die Innenräume wurden zum Teil erneuert, die Appartements erhielten eine neue Möblierung. Dem Zeitgeist gemäß wurde der prächtige Stuckmarmor des Festsaales mit einer schlichten Farbfassung versehen. Gleichzeitig wurden die verbliebenen Wirtschaftsgebäude und Schlossgärten hergerichtet.

Während der Regierungszeit Carl Friedrichs (reg. 1828–1853) wurden die hölzernen Terrassengeländer auf Wunsch der Großherzogin Maria Pawlowna gegen gusseiserne ausgetauscht. Der Herzog nutzte die Seitenappartements des Erdgeschosses als Wohnung, während seine Gattin in der Beletage logierte. Seine Eltern, Carl August und Luise von Hessen-Darmstadt, hatten sich zuvor noch die Beletage geteilt. Unter

Carl Friedrich erhielten die Appartements im Erdgeschoss Türeinbauten zu den Repräsentationsräumen. Die beiden Außentüren an den Seitenpavillons wurden im unteren Bereich vermauert bzw. zu Fenstern umfunktioniert, wie es bereits Pläne aus dem Jahr 1840 wiedergeben.

Im Konzept eines dynastischen Erinnerungsortes von Carl Friedrichs Sohn, Carl Alexander (reg. 1853–1901), stand das Rokokoschloss für das 18. Jahrhundert. Die Veränderungen sollten daher den ursprünglichen Charakter des Schlosses unterstreichen. Dies betraf innen neben der Freilegung des Stuckmarmors im Festsaal die Einrichtung des Speisesaals nach dem Vorbild eines Porzellankabinetts im Geschoss darunter. In den Außenbereichen erfolgte unter anderem die Aufstellung von Geländern und Zaunanlagen, die stilistisch dem 18. Jahrhundert entsprachen. Auch Modernisierungen wie den Einbau von Wasserklosetts und eines Badezimmers ließ der Großherzog vornehmen.

1922 übernahm die Goethe-Gesellschaft das Rokokoschloss. Bis 1928 erfolgten kleinere Wiederherstellungsmaßnahmen im Außenbereich. 1950 wurden ein kompletter Neuverputz sowie Anstrich- und Tapezierarbeiten vorgenommen, da das Schloss gegen Ende des Zweiten Weltkrieges Schäden erlitten hatte.

Aufgrund ihrer finanziellen Notlage war die Goethe-Gesellschaft 1954 gezwungen, das Schloss den »Nationalen Forschungs- und Gedenkstätten der klassischen deutschen Literatur« (NFG) in Weimar zu übertragen. Diese führten bis 1971 mehrere Sanierungen durch. So wurden zwischen 1960 und 1962 die Innenräume renoviert, der Deckenstuck freigelegt und farblich entsprechend der Ausstattungsphase unter Carl August gefasst sowie ein Museum eingerichtet. Zwischen 1963 und 1971 wurde die Freitreppe nach dem mutmaßlichen Entwurf Krohnes gestaltet und mit schmiedeeisernen Gittern versehen. 1969 wurden die Fenster durch kleinteiligere ersetzt, 1971 die massive Eingangstür durch eine gläserne als Reminiszenz an den Rokokostil.

Die letzte Umgestaltung und Sanierung erfolgte zwischen 2000 und 2006 durch die Klassik Stiftung Weimar, der Rechtsnachfolgerin der Nationalen Forschungs- und Gedenkstätten. Die Fassade wurde nach restauratorischen Farbbefunden der Erbauungszeit gestaltet, ebenso orientierte sich die Restaurierung der Innenräume an den Befunden. Im Schloss wurde ein Museum zur Nutzungsgeschichte des Gebäudes eingerichtet.

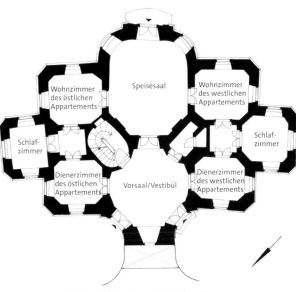

Rokokoschloss, Grundriss Erdgeschoss

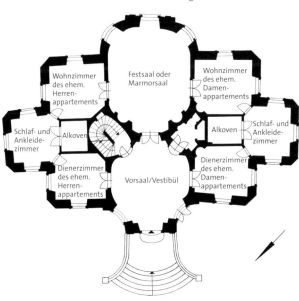

Rokokoschloss, Grundriss Obergeschoss

Rundgang durch das Rokokoschloss

Man betritt das Rokokoschloss und damit die Beletage vom Garten über eine Brücke. Das Vestibül lässt bereits den heiteren intimen Charakter des Lustschlosses spüren. Die in hellen Ocker-, Rosé- und Grautönen gefassten Flächen stehen in Kontrast zu den etwas dunkler marmorierten Rahmen der Wandöffnungen. Die klar gegliederte Raumfolge spiegelt sowohl das höfische Zeremoniell, bestimmt durch die in der Mittelachse liegenden Repräsentationsräume, als auch die angemessene Bequemlichkeit und Intimität einer herzoglichen Sommerresidenz wider. Das Vestibül mit den segmentbogig geschwungenen Wänden vermittelt direkt zum Festsaal mit seinem prächtigen Stuckmarmor und zu den angrenzenden Appartements – den Gemächern des Herzogs auf der östlichen und der Herzogin auf der westlichen Seite.

Die museale Ausstattung im Innern präsentiert die drei wesentlichen Phasen der Nutzung unter den Herzögen Ernst August, Carl August und Carl Alexander. Auf der westlich gelegenen Seite rechts vom Vestibül beginnt der Rundgang durch das ehemalige Damenappartement. Hier steht die Gründungsphase der Anlage unter Ernst August (reg. 1728–1748) im Mittelpunkt.

Der erste Raum war ehemals das Zimmer der Bediensteten der Herzogin. Neben einem Porträt Ernst Augusts I. von Johann Georg Dietrich (1684–1752) zeigen verschiedene Architekturzeichnungen das bauliche Engagement des Herzogs. Der 1742 entstandene »Prospect des Hoch Fürstl. LustSchloß zu Dornburg« von Johann David Weidner und zwei von Gottfried Heinrich Krohne angefertigte Zeichnungen des Corps de logis geben einen Einblick in die Gesamtplanung des ab 1736 errichteten Schlosskomplexes.

Der nächste Raum ist das ehemalige Schlaf- und Ankleidezimmer der Herzogin. In der nördlichen Fensternische existierte, wie in den anderen Schlafgemächern, ein kleines Fensterkabinett zur Notdurft. Die ausgestellten Zeichnungen illustrieren heute verschiedene Planungsphasen zu den Haupt- und Nebengebäuden des Rokokoschlosses. Im benachbarten fensterlosen Alkoven, dessen Stuck eheliche Tugenden symbolisiert, geben die Ausstellungsstücke einen Einblick in die Porzellansammlung Ernst Augusts.

Im südlich angrenzenden Wohnzimmer werden weitere Bauprojekte Ernst Augusts thematisiert. Architekturpläne der beiden herzoglichen Baumeister Krohne und Richter verdeutlichen dabei den absolutisti-

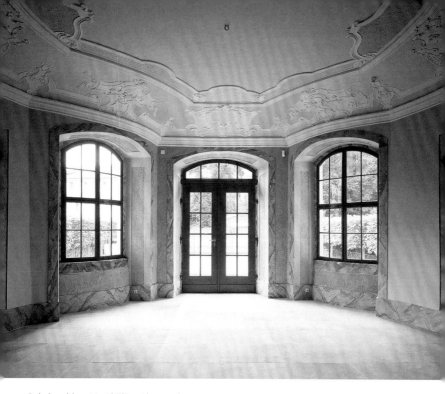

Rokokoschloss, Vestibül im Obergeschoss

schen Repräsentationsanspruch ihres Herrn, der seinen Nachfolgern nicht zuletzt wegen seiner zahlreichen Bauprojekte einen immensen Schuldenberg hinterließ.

Vom Wohngemach der Herzogin betritt man direkt den Festsaal. Eine Enfilade vermittelt zu den Gemächern des Herzogs auf der östlichen Seite. Die Entwürfe zur Gestaltung des Festsaales in Stuckmarmor lieferte vermutlich Gottfried Heinrich Krohne, der einige Jahre später die Repräsentationsräume für Schloss Heidecksburg in Rudolstadt entwarf. Die Ausführung übernahm Johann Andreas Vogel. Die ursprüngliche Gestaltung wurde nachweislich 1816 unter Carl August mit einer Tünche versehen, die bereits 1874 wieder entfernt wurde. Ferner erhielt der Raum in den nördlichen Nischen zwei Postamente, von denen eines einen Ofen kaschierte. Darauf waren zwei Musen von Martin Gottlieb Klauer (1742–1801) aufgestellt. Es handelt sich heute um Gipsabgüsse der

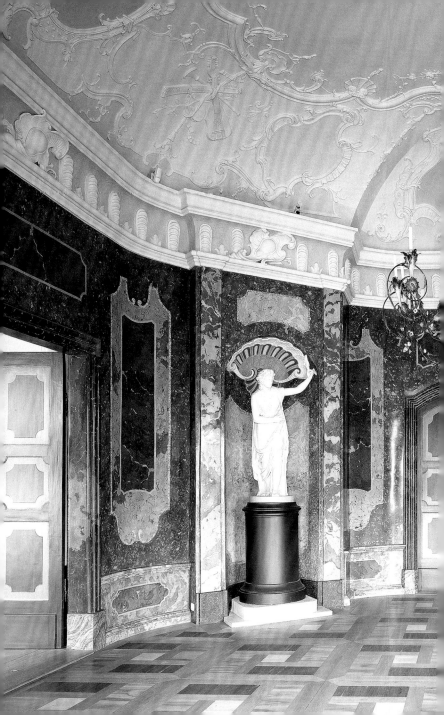

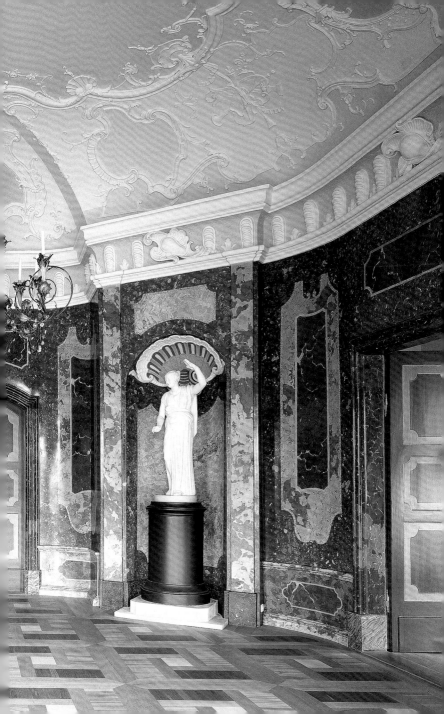

Rokokoschloss, Festsaal, Stuck-Detail

Bacchantin (Muse mit Tamburin) und der Flora. Der um 1850 gefertigte farbige Kronleuchter *à l'Arabesque* stammt aus der Ausstattungsphase Carl Alexanders.

Im anschließenden herzoglichen Appartement auf der östlichen Seite wird die Zeit Carl Augusts (reg. 1757–1828) veranschaulicht. Der Herzog verlieh dem Inneren eine klassizistische Prägung, indem er alle Decken, deren Mehrfarbigkeit zuvor die Stuckelemente betont hatte, weiß fassen und die Wände mit farbig gestrichenen Papiertapeten versehen ließ. Ferner erhielten die Decken kleine Stuckrosetten. 2005/06 wurden Teile der Ausstattung unter Carl August anhand der überlieferten Inventarlisten aus den Weimarer Sammlungsbeständen rekonstruiert und mit Exponaten ergänzt, die auf die herzogliche Familie und die Aufenthalte Goethes Bezug nehmen. So findet der Besucher im Wohnzimmer des Herzogs neben klassizistischem Mobiliar die 1776 entstandene Bleistiftzeichnung Goethes mit den Dornburger Schlössern, auf deren Rückseite er die bekannten Verse für Charlotte von Stein notierte: »Ich bin eben nirgend geborgen, / Fern an die holde Saale hier / Verfolgen mich manche Sorgen / Und meine Liebe zu dir.«

Die im anschließenden Schlaf- und Ankleidezimmer des ehemaligen Herrenappartements ausgestellten italienischen Stadtansichten der deutschen, in Mailand lebenden Künstler Caroline und Friedrich Lose gehörten mit großer Wahrscheinlichkeit zur Ausstattung des Rokokoschlosses. Der Großherzog hatte sich im Sommer 1817 in Oberitalien und Mailand aufgehalten und diese Arbeiten mitgebracht. Die heute im Alkoven ausgestellten Teller mit Darstellungen aus der römischen und französischen Geschichte entstanden in der französischen Manufaktur Creil an der Oise. Sie befanden sich nach dem Inventar von 1816 nachweislich im herzoglichen Wohnzimmer. Der Deckenstuck des

Alkovens stammt noch aus der ersten Ausstattungsphase unter Ernst August bis 1741. An der Stirnseite wacht unter einem Baldachin das »Auge der Vorsehung« über den Schlaf des Herzogs. Gegen Ende des 19. Jahrhunderts wurde hier ein Badezimmer eingerichtet.

Im nördlich folgenden Dienerzimmer sind neben Schweizer Landschaften, die zur Ausstattung der Beletage unter Carl August gehörten, eine Teemaschine mit Kohlenpfanne des Jenaer Kupferschmieds Christoph Gottlieb Pflug aus dem Jahr 1809 und dazu passend ein Teeservice aus der Manufaktur Francis Gardner in Werbilki bei Moskau ausgestellt. Ein Inventar vermerkt für 1834 eine derartige Teemaschine als Geschenk der Großherzogin Maria Pawlowna.

Rokokoschloss, Wohnzimmer des Herzogs

Zudem wird über den ersten gewählten Landtag des Herzogtums, der im Rokokoschloss im Winter 1818/19 tagte, informiert. Mit der Weimarer Verfassung von 1816 war Thüringen zum Wegbereiter des konstitutionell-monarchischen Staatswesens in Deutschland geworden, das sich vor allem bei den Studenten wie beim ersten Wartburgfest 1817 großer Popularität erfreute.

Eine Wendeltreppe führt vom Vestibül der Beletage in den Vorraum des Erdgeschosses hinab. Hier wird auf die Zeit Carl Alexanders (reg. 1853–1901) Bezug genommen, der eine besonders enge Bindung zu diesem Ort besaß. Gemäß seinem Konzept, jedes der Schlösser ihrem Zeitstil anzupassen, ließ er verschiedene Veränderungen vornehmen. Darunter fiel unter anderem die Freilegung des Stuckmarmors im Festsaal 1874. Das Vestibül im Erdgeschoss erhielt wohl zur gleichen Zeit an der Nordwand einen Spiegel in blau-weißen Fayencefliesen, die in Thüringen nach Delfter Manier hergestellt wurden.

In diesem Geschoss wiederholt sich die Anordnung der Appartements um die Repräsentationsräume der Mittelachse. Allerdings waren

die Wohnräume ursprünglich nur von außen zugänglich. Spätestens unter Carl Friedrich (reg. 1828–1853) dürften die Räume Türen zu den Repräsentationsräumen erhalten haben, da der Herzog – anders als seine Vorgänger, die sich mit ihren Gemahlinnen noch das Obergeschoss teilten – im Erdgeschoss zu logieren pflegte, während Maria Pawlowna die Beletage bezog.

Besonders eindrucksvoll ist der Speisesaal aus der Ausstattungsphase Großherzog Carl Alexanders. Vor dessen Ausgestaltung wurde noch in beiden Sälen gespeist. Die ganz in Blau und Weiß gehaltene Möblierung und die Auswahl der kostbaren Porzellane und Fayencen aus China sowie den Niederlanden gehen offenbar auf den Einfluss seiner Gemahlin Sophie zurück. In ihrem Heimatland, den Niederlanden, hatten Porzellankabinette schon vor der Erfindung des europäischen Porzellans durch den Import ostasiatischer Waren Tradition. Das älteste Stück ist eine balusterförmige Vase aus der späten Ming-Zeit um 1640/50 mit einer in Perspektive ausgeführten Landschaftsmalerei. Einige Stücke stammen bereits aus der Sammlung Ernst Augusts, etwa die auf Stellagen präsentierten chinesischen Teller. Ein großer Teil der

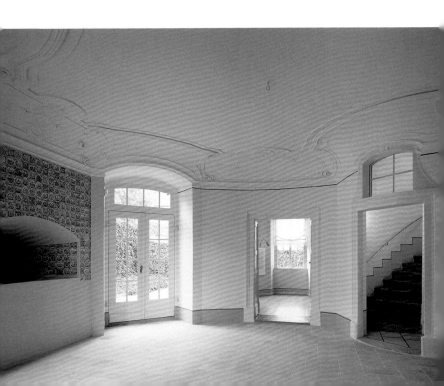

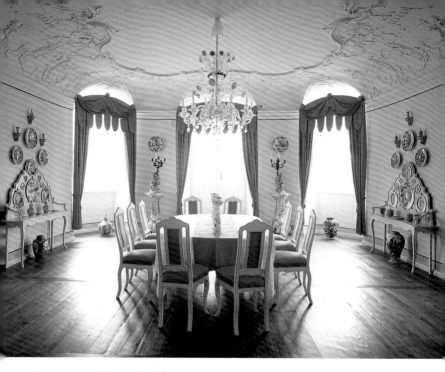

Rokokoschloss, Speisesaal im Erdgeschoss

insgesamt 75 Stücke sind hingegen holländische Fayencen, wobei die aus der Delfter Werkstatt »De Grieksche A« stammende große Schüssel mit chinoisem Motiv sicher am eindrucksvollsten ist. Ergänzt wird die Einrichtung durch Meißner Tafelaufsätze aus der Mitte des 19. Jahrhunderts und zwei neobarocke Leuchter von Emile Gallé aus Saint-Clément bei Nancy. Den Kronleuchter aus Muranoglas von Anfang des 18. Jahrhunderts erwarb die Großherzogin 1875.

Während in der Beletage Landschaftsbilder dominierten, wurden in den Wohnbereichen des Erdgeschosses Bilder mit familiärem Bezug ausgewählt, die die Verbundenheit Sachsen-Weimars mit dem niederländischen Königshaus verdeutlichten. Im ehemaligen Dienerzimmer des westlichen Appartements im Erdgeschoss findet sich das Porträt Carl Alexanders und seiner Gattin Sophie. Hier werden auch seine Schreibmappe und das in England um 1870 gefertigte Reiseschreibzeug der Marke »The Palace Writing Desk« gezeigt. Tafeln informieren über

Rokokoschloss, Speisesaal im Erdgeschoss, Lüster

Veränderungen und Nutzungen des Schlosses unter Carl Alexander.

Im anschließenden ehemaligen Schlafzimmer sind die Lithographien »Le jour de barbe« (Tag der Rasur) und »La Prière« (Das Gebet) nach Motiven von Pierre Duval le Camus (1790–1854) ausgestellt. Erstere gehörte nachweislich zum Bildbestand des Dachgeschosses.

Das folgende Wohngemach westlich des Speisesaals geht mit einem sogenannten »Porzellanständer« mit 27 Delfter Fayencen aus dem 17. und 18. Jahrhundert wieder auf die Dornburger Sammlung des Herzogs ein. An den Wänden befinden sich Abbildungen naher Verwandter, so seines Onkels Herzog Carl Bernhard (1792–1862), der als Generalleutnant in niederländischen Diensten stand, und dessen jüngster Tochter Prinzessin Amalia Maria da Gloria (1830–1872), die mit Prinz Hendrik, dem Sohn des niederländischen Königs Willem II. von Oranien-Nassau (1772–1849) verheiratet war. Es folgen zwei Blumenstillleben von Jan van Huysum (1682–1749). Beide Stillleben wurden 1855 aus Schloss Belvedere bei Weimar nach Dornburg gebracht und hier aufgehängt.

Der Rundgang setzt sich auf der östlichen Seite im zweiten Appartement mit der Ausstattung der Wohngemächer unter Carl Alexander fort. Das ehemalige Wohnzimmer präsentiert auf zwei Etageren weitere Stücke aus der Porzellansammlung des Herzogs. An den Wänden hängen kolorierte Punktierstiche englischer Künstler mit Genredarstellungen von Kindern. Die Stiche sind seit 1857 in den Inventaren des Rokokoschlosses für die Wohngemächer verzeichnet.

Im nördlich anschließenden Schlafzimmer setzt sich die Reihe von Genredarstellungen verschiedener französischer Künstler des 18. Jahrhunderts wie »La naissance des désirs« (Das Erwachen der Begierden) oder »L'Espérance au Hasard« (Die Hoffnung auf Glück) fort.

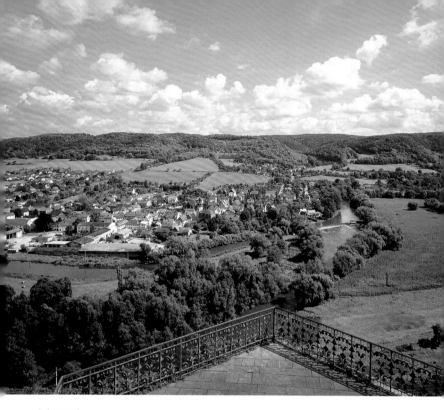

Blick ins Tal

Im ehemaligen Dienerzimmer östlich des Vestibüls wird aus der herzoglichen Sammlung eine prächtige Voliere aus blau-weißer Fayence mit chinoisen Motiven präsentiert, die wohl in Frankreich um 1850 nach Vorbildern des 18. Jahrhunderts gefertigt wurde. Derartige Vogelbauer fanden häufig auf Blumentischen in Damen- oder Gartenzimmern Aufstellung. Fotografien der Dornburger Schlösser aus dem frühen 20. Jahrhundert beschließen den Rundgang.

Das von der Hangterrasse betretbare Kellergeschoss dient zur Winterung der Kübelpflanzen und wird während der Saison für Wechselausstellungen genutzt. Die kleinen Gästeappartements des Mansardgeschosses sind für Wechselausstellungen vorgesehen.

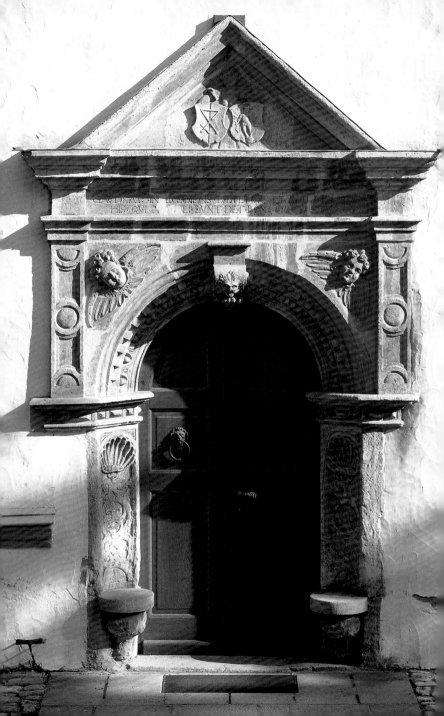

Das Goethe-Schloss oder Renaissanceschloss, auch Stohmann'sches Schloss genannt

Das heutige Renaissanceschloss, auch als Goethe-Schloss bekannt, liegt am südwestlichen Rand des Felsplateaus. Südlich schließt sich direkt die über den gesamten Hang verlaufende Felsterrasse oberhalb des Weinbergs an, in dem das Weinberghäuschen steht. Um die nördlich vor dem Schloss gelegene Freifläche erstreckt sich der Landschaftsgarten, an dessen westlichem Rand weitere Nebengebäude stehen.

Als Bestandteil eines freien Ritterguts der Dornburger Burgmannen war das Renaissanceschloss einst ein Herrenhaus mit zugehörigen Scheunen, Ställen, einem Brauhaus, einem Kornhaus und weiteren Nebengebäuden, die sich nicht erhalten haben. Vermutlich geht die Errichtung des Kernbaus auf Volrad von Watzdorf zurück. Dieser war früh zum evangelischen Glauben konvertiert. Er konnte sein Erbe daher erst nach Einführung der Reformation in Dornburg im Jahr 1539 antreten und mit der Errichtung des Herrenhauses beginnen. Eine weitere Zäsur im Baugeschehen dürfte 1547 durch den Übergang des benachbarten Amtes an die Ernestiner und die Folgen des Schmalkaldischen Kriegs eingetreten sein. Es ist wahrscheinlich, dass die Bauarbeiten der Grund für die hohe Verschuldung waren, welche die Erben Volrads schließlich zwang, das Gut 1571 an Herzog Johann Wilhelm von Sachsen-Weimar zu veräußern, womit es an das Kammergut angeschlossen wurde. 1560 wurde der Wert des Hauses einschließlich seiner Ausstattung auf 1000 Gulden geschätzt.

Aus dem Besitz des Herzogs gelangte das Herrenhaus um 1600 mit 32 Hektar Nutzfläche, die aus dem ehemaligen Freigut herausgelöst wurde, in den Besitz des Amtsschössers von Dornburg und Camburg, Wolfgang Zetzsching II. (amt. 1595–1612). Dieser ließ das Gebäude bis 1608 mit den markanten Zwerchhäusern, neuen Fenstergewänden und der horizontalen Gesimsgliederung umbauen. Der hofseitige Wendelstein wurde um ein Turmgeschoss erhöht und mit der geschweiften Haube bekrönt. Die geschnitzten Balkendecken der Innenräume stammen ebenfalls aus dieser Zeit.

Die Nordfassade des Schlosses prägen der polygonale Treppenturm mit seiner glockenförmigen Haube, das Renaissanceportal und die beiden Zwerchhäuser. Die Südfassade zeichnet sich durch drei Zwerchhäuser aus. Der westliche Anbau aus dem 18. Jahrhundert besitzt ledig-

lich ein abgewalmtes Satteldach. Seine Geschosshöhen orientieren sich am Kernbau, dessen horizontale Gliederung durch Fenstergesimse fehlt jedoch.

Im Kernbau befanden sich die repräsentativen Räume, im Erdgeschoss die Hofstube, im Obergeschoss der Festsaal. Im westlichen Erweiterungsbau sind im Erdgeschoss die Wirtschaftsräume angeordnet, im Obergeschoss die Wohnräume.

Hervorzuheben ist vor allem der Umbau des Schlosses zu Beginn des 17. Jahrhunderts. Die Fassadengestaltung orientiert sich an zeitgleichen Repräsentationsbauten von Herrenhäusern. Der Treppenturm mit Welscher Haube und die Zwerchhäuser mit den repräsentativen Giebeln gehören ebenso zu den charakteristischen Architekturelementen der mitteldeutschen Renaissance wie die geschnitzten Balkendecken oder das mit antikisierenden Elementen verzierte Eingangsportal. Parallelen bestehen zu Schloss Kromsdorf bei Weimar, das ab 1580 auf dem Rittergut des sachsen-weimarischen Kammerherrn Georg Albrecht von Kromsdorf entstand. Neben dem von Zwerchhäusern flankierten Treppenturm ist besonders die Verzierung der Zwerchhäuser mit horizontal und vertikal gegliederten Schweifgiebeln vergleichbar.

Bemerkenswert ist das hofseitige Sitznischenportal mit dem feinen Reliefdekor in späten Renaissanceformen. Im Giebelfeld befinden sich die Wappen des Amtsschössers und seiner ersten Frau Elisabeth Apitz. Bereits sein Vater Wolfgang I. (1518–1573), der in Diensten des Kurfürsten Johann Friedrich von Sachsen stand, ließ seine Verbundenheit mit den Ernestinern durch zwei mit einem Querbalken verbundene Kurschwerter in seinem Wappen verdeutlichen. Auf dem Architrav des Portals befindet sich auch jenes lateinische Distichon: »GAVDEAT · INGREDIENS · LÆTETVR · ET · ÆDE · RECEDENS / HIS · QVI · PRÆTEREVNT · DET · BONA · CVNCTA · DEVS · 1608«, das Goethe 1828 mit »Freudig trete herein und froh entferne Dich wieder! / Ziehst Du als Wandrer vorbei, segne die Pfade Dir Gott.« übersetzte und auf die heitere Atmosphäre des Hauses und seines Ortes bezog. Der Verfasser des Gedichts ist unbekannt.

Eine Erweiterung erfuhr das Gebäude im 18. Jahrhundert mit der Errichtung eines dreiachsigen Anbaus an der Westfassade. Der Anbau verband den separaten Küchentrakt mit dem Hauptgebäude und schuf zusätzlichen Wohnraum im Obergeschoss.

In den Jahren 1826/27 ließ Großherzog Carl August das Herrenhaus zu seinem Wohnschloss umgestalten: »daß als dann das seitherige Stohmannsche Wohnhaus, das Schlösschen genannt, ganz zur Disposi-

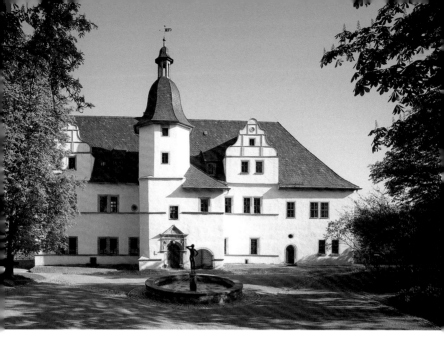

Renaissanceschloss von Norden

tion Ew. Köngl. Hoheit verbleiben würde, wodurch vielleicht dem bey Anwesenheit Allerhöchst Dero Hofstaates schon öfters zur Sprache gekommenen und allgemeinen gefühlten Mangel an Zimmern begegnet werden könnte.« Dies führte zum Einbau separater Appartements in die beiden großen, östlich des Treppenturms gelegenen Säle des Erdgeschosses und des Obergeschosses. Die Eingangshalle erhielt nach Plänen des Hofbaumeisters und Baurates Carl Friedrich Christian Steiner (1774–1840) eine bequeme zweiläufige Treppe ins Obergeschoss. Der Herzog ließ das heutige Kaminzimmer östlich der Diele als Wohnraum in neugotischen Formen gestalten. Die Wände erhielten eine mit Spitzbogenfries, thüringischen Wappen, Siegeln und Schlössern bemalte Papierbordüre. Der Raum wurde deshalb als »Wappensaal« bezeichnet. Die weiteren Wohnräume wurden klassizistisch gestaltet. Ferner gehörten zu den unter Carl August ausgeführten Arbeiten auch der Abbruch des zweigeschossigen Abortes, den der Richter'sche Kupferstich von 1650 an der östlichen Stirnseite wiedergibt, sowie die Eindeckung des Dachs mit Schiefer.

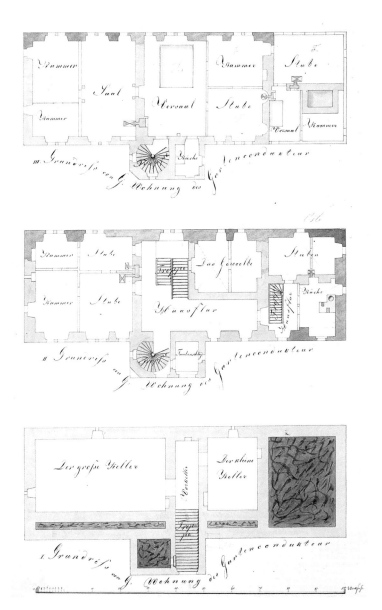

Gottfried Wießner, Renaissanceschloss, Grundrisse Unter-, Erd- und Obergeschoss,
Feder und Tusche, 1840

Renaissanceschloss, Eingangshalle im Erdgeschoss

Unter den Nachfolgern Carl Augusts verschlechterte sich der Zustand des Gebäudes vor allem an den Giebeln, es erfolgten nur kleinere Ausbesserungsarbeiten. Auch nach der Verstaatlichung des herzoglichen Besitzes und der Eröffnung einer Goethe-Gedächtnisstätte im Jahr 1928 durch die Goethe-Gesellschaft wurden keine nennenswerten Sanierungsmaßnahmen durchgeführt. Es kam zur Übernahme des Renaissance- und Rokokoschlosses durch die »Nationalen Forschungs- und Gedenkstätten der klassischen deutschen Literatur«. Diese sanierten zwischen 1958 und 1962 das Renaissanceschloss grundlegend und nahmen eine museale Umgestaltung vor.

Gravierend waren die Eingriffe im Inneren, die auf die Entfernung der als störend empfundenen neugotischen und die Aufwertung der renaissancezeitlichen Ausstattungselemente abzielten. Die neugotische Ausmalung aus der Zeit Carl Augusts und die originalen Portale des Kaminzimmers wurden entfernt, eine Wandvertäfelung aus dem abgetragenen Jenaer Stadtschloss wurde integriert. Auch die zweiläufige Treppenanlage wurde beseitigt und der Treppenschacht mit einer neu-

barocken Balustrade versehen. Entfernt wurden die schlichten Appartements aus der Zeit Carl Augusts im vormaligen Saal im Erdgeschoss. Dadurch erhielt der Saal wieder seine Weitläufigkeit und wurde als Gaststätte genutzt. Das nur teilweise bewohnbare Dachgeschoss wurde zu Gästezimmern ausgebaut.

Ferner wurde 1965 das nordöstlich gelegene sogenannte Berghaus, einst Wohnhaus eines weiteren freien Herrenguts im Watzdorf'schen Lehen, wegen Baufälligkeit abgetragen. Es wurde durch ein Mehrfamilienhaus ersetzt, das die Kubatur und Fassadengliederung des Vorgängerbaus aufgreift. Gleichzeitig wurde für die Gärtnerei ein Wirtschaftsgebäude errichtet. 1968/69 wurden am Renaissanceschloss die Schieferdeckung des Daches erneuert, anschließend die Decken und Unterzüge der oberen Halle statisch gesichert. 1991 erhielt die Fassade ihren heutigen Verputz in gebrochenem Weiß. Die Natursteinelemente sind mattgrün gefasst.

Rundgang durch das Goethe-Schloss

Die Eingangshalle, die man durch das Renaissanceportal betritt, ist schlicht gestaltet. Die Deckenöffnung gehört zu der 1826/27 eingebauten zweiläufigen Treppe, die in den 1950er Jahren herausgenommen wurde. Die westlich liegenden Räume wurden im 20. Jahrhundert für den ehemaligen Gastronomiebetrieb stark verändert. Ein gewölbter Raum westlich der Halle beherbergte vermutlich einen Vorrats- oder

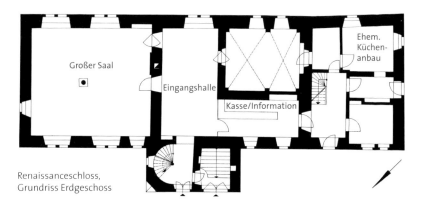

Renaissanceschloss,
Grundriss Erdgeschoss

Anrichteraum für die einst außerhalb gelegene Küche. Östlich der Eingangshalle befindet sich ein großer Saal, der die gesamte Breite des Gebäudes einnimmt. Im 19. Jahrhundert war er in zwei Appartements für Beamte des Herzogs Carl August geteilt worden, die an den Hoflagern teilnahmen. Im 20. Jahrhundert zurückgebaut, präsentiert er heute eine geschnitzte Balkendecke aus dem frühen 17. Jahrhundert, die auf einer im letzten Jahrhundert aufgestellten Steinsäule ruht. Der rustikale Ofen mit grünen Kacheln wurde ebenfalls nachträglich eingebaut. Der Saal besaß ursprünglich die Funktion einer Hofstube für den Hausherrn und seine Bediensteten.

Über den alten Wendelstein des Treppenturms gelangt man in die Ausstellungsräume des Obergeschosses. In der Diele, die von 1826/27 bis zur Mitte des 20. Jahrhunderts als Treppenhaus diente, werden neben wenigen Möbeln eine Reihe von Ölgemälden aus dem 17. und 18. Jahrhundert präsentiert; beispielsweise der Zyklus »Die vier Elemente« eines unbekannten Malers, ein Porträt der Hélène Fourment, der zweiten Ehefrau von Peter Paul Rubens und die »Lautenspielerin« von Louis de Silvestre d. J.

Östlich folgt das sogenannte Kaminzimmer. Dieser Raum war das Wohngemach der Appartements für Herzog Carl August, der es in neugotischem Stil dekorieren ließ. Ursprünglich erstreckte sich in diesem Bereich ein Festsaal in den Dimensionen der unteren Hofstube. Zu diesem gehört noch die gekehlte Balkendecke. Die heutige renaissancezeitliche Wandverkleidung kam erst gegen 1960 hierher. Sie stammt aus dem Jenaer Schloss, das 1905 für den Neubau des Universitätshauptge-

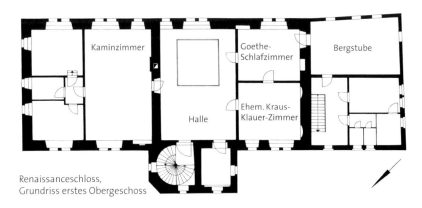

Renaissanceschloss,
Grundriss erstes Obergeschoss

Renaissanceschloss, Kaminzimmer, ehemaliger Wappensaal

bäudes abgebrochen wurde. Zu sehen sind einige Ölgemälde aus der Erbauungszeit des Renaissanceschlosses, beispielsweise die Kopie eines Selbstbildnisses von Lucas Cranach dem Älteren (1472–1553), eine niederländische Marktszene aus der Rubens-Nachfolge und Porträts der Eheleute David und Katharina Seip (um 1630), Vorfahren von Johann Wolfgang von Goethe.

Auf der gegenüberliegenden Seite der Diele schließen sich die ehemaligen Räume des Dichterfürsten an, der hier im Sommer 1828 fast zehn Wochen wohnte. Goethe, der mit der Gesamtausgabe seiner Werke, der Zeitschrift »Kunst und Altertum«, der Fortführung seiner »Italienischen Reise« und mit vielseitigen literarischen und wissenschaftlichen Studien bis »zum Irrewerden« beschäftig war, traf die Nachricht vom plötzlichen Tod des Großherzogs Carl August am 14. Juni 1828 schwer. Aus Trauer um seinen langjährigen Freund und Förderer zog er sich in dessen kürzlich erworbenes Domizil zurück. Goethe be-

wohnte drei Räume: eine Schlafkammer und einen wohl als Speisezimmer genutzten Raum neben der Diele sowie die sogenannte »Bergstube« im westlichen Anbau. Noch heute bewahren das Schlafzimmer und die Bergstube die Atmosphäre der Goethezeit, um die sich in den 1920er Jahren die Goethe-Gesellschaft bemühte, als sie die Räume möglichst originalgetreu wiederherstellen ließ. In der Bergstube findet der Besucher den originalen Schreibtisch Goethes, auf dem ein Brief an Carl Friedrich Zelter, ein Aufsatz über den Weinbau und sein berühmtes Gedicht »Dem aufgehenden Vollmonde« ausgelegt sind. Am Tag seiner Abreise schrieb er mit Bleistift auf den Fensterrahmen: »1828 vom 7. Juli bis 12. September weilte hier Goethe«. Die Inschrift ließ Großherzogin Maria Pawlowna nach dem Ableben des Dichters mit einer Glasplatte schützen. Weiterhin werden Ölgemälde von Adolf Friedrich Harper (1725–1806) mit Motiven der römischen Antike präsentiert, eine Reminiszenz an die Beschäftigung Goethes mit der römischen Geschichte in Dornburg. Im mutmaßlichen Speisezimmer erhält der Besucher Informationen zu Goethes Aufenthalt.

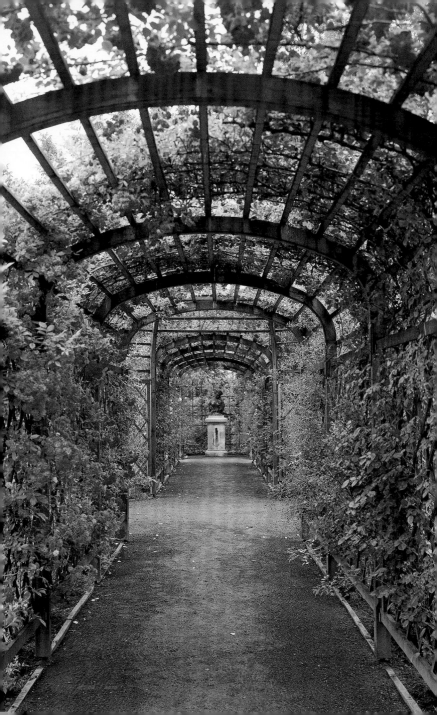

Die Dornburger Gärten als Gartenensemble

Die Dornburger Gärten präsentieren sich heute als einzigartiges, zu einem Ganzen verwobenes Ensemble verschiedener Gartenteile, in denen sich die verschiedenen Entstehungszeiten und Stilepochen widerspiegeln. Die Gärten umgreifen die drei Schlossgebäude, die sich repräsentativ an der Hangkante über dem Saaletal erheben. Bergseitig sind es am mittig gelegenen Rokokoschloss mehrere regelmäßig gestaltete Teilgärten bzw. Gartenräume, am Renaissanceschloss der Landschaftsgarten und am Alten Schloss zwei Nutzgärten. Talseitig erstrecken sich Weinberge und Gartenterrassen unterhalb der Schlösser, die am Alten Schloss in waldparkartige, von Spazierwegen durchzogene Bereiche übergehen.

Im Kern beruht diese Verbindung zur Gesamtanlage auf der Gestaltung der ersten Hälfte des 19. Jahrhunderts, die maßgeblich durch den Hofgärtner Carl August Christian Sckell (1801–1874) geprägt wurde. Er vollendete ab 1823 die schon vorher begonnene Gestaltung der Gärten am Rokokoschloss, mehrere kleine gestalterisch eigenständige Gartenterrassen, deren Aufteilung in das 18. Jahrhunderts zurückreicht. In bewusstem Rückgriff auf die regelmäßig-architektonische Grundstruktur wurde auch die Binnengestaltung ausgeführt. Die Ausstattung mit den ovalen Blumenbeeten, einer wiederum in den zeitgenössischen Landschaftsgärten gut verbreiteten Grundform, macht sie zu einer eigenwilligen gartenkünstlerischen Komposition. Als Sckell ab 1824 mit dem neu gestalteten Landschaftsgarten die Verbindung zum Stohmann'schen Gut (Renaissanceschloss) herstellte, konnten die architektonisch geprägten Gärten am Rokokoschloss in ihrem eigenständigen Charakter nur durch eine bewusste Beibehaltung der trennenden Gartenmauer als Zäsur im Westen erhalten werden. Die Verbindung erfolgte lediglich durch eine Maueröffnung, die von der regelmäßigen Baumpflanzung des Teeplatzes den Eintritt in den neuen Gartenteil ermöglichte.

Im Landschaftsgarten am Renaissanceschloss dominieren bis heute geschlängelte Wege und natürlich arrangierte Pflanzungen, die, ergänzt um Blumenbeete und Ziersträucher, den Eindruck gestalterisch verfeinerter Natur erzeugen. Mit der Erweiterung dieses Gartenteils bis zum Berghaus ab 1835 erreichte dieser Bereich und damit die Gesamtanlage der Dornburger Gärten ihre endgültige Ausdehnung. Auf der Talseite

bilden die unter Carl August instand gesetzten Wein- und Gartenterrassen mit dem angrenzenden waldartigen Hain auf den Berghängen am Alten Schloss die Klammer, die alle drei Schlösser mit einbezieht. Diese Bereiche werden insgesamt durch einen talseitigen durchgängigen Promenadenweg erschlossen. Von hier ergeben sich die bedeutendsten Blickbezüge zwischen den drei Schlössern. Es sind also die Gärten, die die unterschiedlichen Bauwerke zu einem Gesamtensemble verbinden.

Auch die beiden, vor einigen Jahren neu gestalteten Gärten am Alten Schloss sind integraler Bestandteil dieses Ensembles. Hierzu gehören der »Obst- und Grasegarten«, dessen historische Obstbaumpflanzung durch alte Obstsorten ergänzt wurde, sowie der kleine Gartenhof am Westflügel, der im Rückgriff auf die Grundstruktur eines ehemals hier vorhandenen Kräuter- und Gemüsegartens neu gestaltet wurde. Die beiden Gärten waren auch zu jener Zeit mit einem Durchgang zu den Gartenterrassen erschlossen und machen heute den Stellenwert der Nutzgartenkultur in historischen Gärten deutlich.

Will man sich den Gestaltungsprinzipien nähern, die für das Dornburger Gartenensemble kennzeichnend sind, ergeben sich mehrere Ansätze. So folgte die Gestaltung der Gärten am Rokokoschloss ab 1816/17 mit formal-architektonischen Gärten und Gartenelementen sowie der aus dem 18. Jahrhundert übernommenen Aufteilung in Terrassen wohl dem Wunsch, sowohl einen historischen Bezug als auch eine der Architektur stilistisch angemessene Gestaltung zu finden. Diese Intention suchte im 20. Jahrhundert eine neuerlich barockisierende Form des westlichen Parterres von Hermann Schüttauf aus den 1960er Jahren aufzunehmen. Dieser Gartenteil besitzt als Zeugnis einer Phase der schöpferischen Denkmalpflege inzwischen selbst Denkmalwert.

Betrachtet man andererseits das Gartenensemble als Ganzes, so entsprechen seine Gestaltungsprinzipien durchaus den Tendenzen der Entstehungszeit in der ersten Hälfte des 19. Jahrhunderts. Auch in Deutschland war das von England vor allem unter Humphry Repton (1752–1818) ausgehende »Zonierungsprinzip« übernommen worden, so in Abkehr vom klassischen Landschaftsgarten durch die Einführung unterschiedlich strukturierter, ausgestatteter und nutzbarer Teilbereiche, die mit fließenden Übergängen zu einem Gesamtkunstwerk verbunden waren. Nutzbare Gärten im Bereich des Hauses, meist in architektonisch-formaler Gestaltung, leiteten in den mit Blumenpflanzungen und Ziersträuchern malerisch geschmückten Pleasureground über.

Ihm folgte der Übergang in den eigentlichen Landschaftspark, der wiederum in die umgebende, teils parkmäßig gestaltete Landschaft überleitete und die Grenzen des eigentlichen Parks überspielte.

Vor diesem Hintergrund lassen sich die Dornburger Gärten auch als Raumfolge begreifen, die von den regelmäßigen Gärten um das Rokokoschloss in den pleasuregroundartig intensiv gestalteten Landschaftspark beim Renaissanceschloss führt. Die weitere Überleitung in einen größeren raumgreifenden Park findet ihren Ersatz in Dornburg in den Blickbezügen in die malerische Landschaft des Saaletales.

Der heutige Bestand der Gärten ist das Ergebnis einer wechselvollen Geschichte, in der auch Phasen des Niedergangs und der Wiederherstellung ihre Spuren hinterlassen haben. Für die Erhaltung der Dornburger Schlossgärten, insbesondere im 20. Jahrhundert, hat die Verbindung Johann Wolfgang von Goethes mit Dornburg eine besondere Bedeutung. Die Verehrung seiner Person hat verschiedene Restaurierungen ausgelöst. Dabei orientierte man sich auch an dem Zustand der Gärten, den Goethe bei seinem längeren Aufenthalt in Dornburg im Jahr 1828 vorfand und in Briefen beschrieb. Dornburgs gartengeschichtliche Entwicklung ist also ein besonderes Beispiel für das Bemühen, historische Gärten im Bestand zu erhalten. Die Verschmelzung von Architektur, Gärten, der besonderen Lage und der Landschaft des Saaletales, die Goethe damals erlebte, trägt bis heute maßgeblich zur Qualität und Beliebtheit der Anlagen bei. Seine Beschreibung und Charakterisierung der Gärten besitzt seit der letzten grundlegenden Wiederherstellung wieder ihre volle Gültigkeit:

»[…] nun hatte ich zu bewundern, wie die bedeutenden Zwischenräume, einer steil abgestuften Lage gemäß, durch Terrassengänge zu einer Art von auf- und absteigendem Labyrinthe architektonisch auf das Schicklichste verschränkt worden, indessen ich zugleich die sämmtlichen, über einander zurückweichenden Localitäten auf das Vollkommenste grünen und blühen sah.« (Brief Goethes an den Oberst und Kammerherrn von Beulwitz vom 18. Juli 1828) »Die Aussicht ist herrlich und fröhlich, die Blumen blühen in den wohlunterhaltenen Gärten, die Traubengeländer sind reichlich behangen und unter meinem Fenster seh' ich einen wohlgediehenen Weinberg, […] Von den andern Seiten sind die Rosenlauben bis zum Feenhaften geschmückt und die Malven, und was nicht alles, blühend und bunt, und mir erscheint das alles in erhöhteren Farben wie der Regenbogen auf schwarzgrauem Grunde.« (Brief Goethes an Zelter vom 10. Juli 1828)

Gottfried Wießner, »Generalplan von saemmtlichen Großherzogl. Gebäuden, Gärten und dem Hayne in Dornburg«, kolorierte Zeichnung, 1839

Heute präsentieren sich die Dornburger Gärten wieder in einem kontinuierlich gepflegten Zustand im Sinne der Gartendenkmalpflege. In unterschiedlichen Intervallen müssen Blumen, Sträucher und Bäume ausgetauscht oder verjüngt werden. Die wechselvolle Geschichte der Dornburger Schlossgärten ist auch Mahnung, dass der Erhalt eines Gartendenkmals nur mit kontinuierlicher Pflege durch fachlich qualifizierte Gärtner möglich ist.

Geschichte der Dornburger Gärten

Die erste Erwähnung eines Ziergartens am Alten Schloss, allerdings ohne eine genauere Beschreibung, geht auf das Jahr 1591 zurück, als Herzog Friedrich Wilhelm I. Schloss und Amt Dornburg seiner zweiten Frau Anna Maria zum Witwensitz bestimmte. Darüber hinaus ist über die geschichtliche Entwicklung der Gartenanlagen am Alten Schloss wenig bekannt. Man kann davon ausgehen, dass es auch zu früheren Zeiten zumindest Nutzgärten zur Versorgung der Bewohner gegeben hat. Dies bestätigt sich später im »Generalplan von sämtlichen Großherzogl. Gebäuden, Gärten und dem Hayne in Dornburg« des Geometers Gottfried Wießner aus dem Jahr 1839. Ihm ist zu entnehmen, dass nördlich des Alten Schlosses und im kleinen Gartenhof am Westflügel ein Gemüsegarten angelegt war. Dieser war durch regelmäßige Wege geteilt und über Treppen mit dem Hof sowie dem Zugang zum Rokokoschloss verbunden.

An den gepflasterten Schlosshof des Alten Schlosses angrenzend befand sich dagegen ein »Obst- und Grasegarten«. Reste dieser Nutzung und die grundsätzliche Flächenaufteilung haben sich hier bis heute erhalten. Bei der Neugestaltung der Freiflächen am Alten Schloss in den Jahren 2001 bis 2004 hat man auf den ehemaligen Nutzgartencharakter zurückgegriffen. Zugleich wurde auch die neue Nutzung des Schlosses als Seminar- und Begegnungsstätte der Universität Jena berücksichtigt. Die verbliebenen alten Obstbäume des Obst- und Grasegartens wurden durch die rasterartige Neupflanzung historischer Obstbaumsorten ergänzt. Mit einem Rundweg und der Aufstellung von Bänken wurde ein Aufenthaltsbereich geschaffen.

Der Gartenhof am Westflügel wurde ebenfalls neu gestaltet. Die Teilung in Viertel durch Wege sowie die Bepflanzung mit Kräutern und Obstspalieren erinnert an den ehemaligen Nutzgartencharakter.

Gemäß dem Generalplan von 1839 wurden an den nördlich des Schlosses gelegenen Hängen des sogenannten Haines Wege angelegt. Sie bieten schattige Spazierwege durch den dicht bewaldeten Teil.

Bei der ersten Konzeption des Rokokoschlosses unter Herzog Ernst August in der ersten Hälfte des 18. Jahrhunderts spielten die Einbindung in die Landschaft und die exponierte Lage an der Hangkante des Saaletals eine besondere Rolle. Die talseitige Gestaltung mit Bastionen trug militärischen Intentionen der Anlage Rechnung. Von der größten

Bastion aus, dem sogenannten Fünfeck vor dem Rokokoschloss, sollte die geplante Heerschau im Tal beobachtet werden können. Es wurden Terrassen und Spazierwege zwischen den Bastionen angelegt. Die Bepflanzung erfolgte mit Weinstöcken und Spalierobst.

Die Entwurfszeichnungen von 1732/36 zur zweiten Konzeption mit dem 1736 bis 1744 errichteten Schloss zeigen, dass dabei auf der Nordseite des Schlosses, seitlich des vorgesehenen Schlossplatzes, zwei Gartenbereiche geplant waren. Dabei handelt es sich um zeittypische kleine Broderieparterres, die die barocke Schlossarchitektur mit zwei »Garten-Räumen« im Freien fortsetzen sollten. Vermutlich waren sie in typisch ornamentalen Formen aus Buchsbaum-Hecken und farbigen Materialien geplant, die mit geschnittenen Formbäumchen und architektonischen Ausstattungselementen ergänzt werden sollten. Dem Schlossplatz gegenüber, außerhalb des heutigen Gartens, war eine doppelläufige Freitreppe mit Brunnen, Grotten und Kaskaden in der Mitte vorgesehen. Auf einem der Entwürfe ist an dieser Stelle eine in den Hang eingebundene Brunnenanlage dargestellt, die ein gestalterisches Pendant zum Schloss gebildet hätte. Die barocken Gartenentwürfe, die in abgewandelter Form auch der Idealplan von Johann David Weidner von 1742 zeigt, wurden vermutlich nie so ausgeführt (vgl. Abb. S. 99). Erst um 1760 erwähnt der in Dornburg tätige Konrektor und Theologe Johann Samuel Schröter (1735 – 1808) in einer Beschreibung des neuen Schlosses einen lediglich auf der nordwestlichen Seite aufwendiger gestalteten »angenehmen Lustgarten«. Dieser war mit einigen großen Kirschbäumen und zahlreichen pyramidenartig geschnittenen Taxus (Eiben) ausgestattet.

Gleichzeitig bezeugt Schröter in seiner Beschreibung, dass bereits zu dieser Zeit eine Phase des Verfalls der Anlage eingesetzt hatte, die wohl mit dem nachlassenden Interesse Herzog Ernst Augusts zusammenhing. Das bestätigt der Bestandsplan von Carl Friedrich Christian Steiner von 1795, in dem die Seitenflügel des Schlosses bereits fehlen. Die Pavillons sind als »demoliert« bzw. als »ohne Dachung« eingezeichnet. Die beiden als Parterres geplanten Gartenflächen sind nur schematisch mit Baumsignaturen versehen. Möglicherweise wurden sie nur noch als Obstgarten genutzt. Erhalten blieb in Teilen zumindest die Weinbergnutzung auf der Talseite.

Große Aufmerksamkeit erhielt Dornburg erst wieder unter Großherzog Carl August, nachdem dieser seine bisherige Sommerresidenz Belvedere in Weimar dem Erbprinzen Carl Friedrich und seiner Gattin

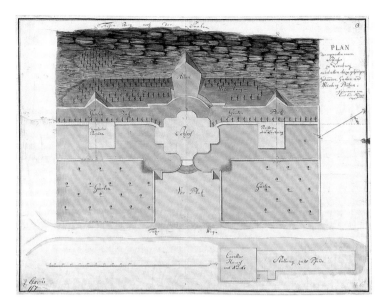

Carl Friedrich Steiner, Plan des Gartens am Rokokoschloss, kolorierte Federzeichnung, 1795

Maria Pawlowna überlassen hatte. Aus dem Jahr 1815 existiert ein Kostenvoranschlag von Steiner zur Instandsetzung und Möblierung des Schlosses und zur Herstellung der Gartenanlage für 5000 bis 6000 Reichstaler. Aber auch Erbprinz Carl Friedrich war ab 1818 an manchen Umgestaltungen der Dornburger Anlagen, insbesondere im »Hayne«, beteiligt. Diese betrafen unter anderem die Gestaltung von Wegen, das Aufstellen von Knüppelbänken, die Wiederherstellung der Hainhütte und das Aushauen einer Durchsicht. In den »Neuen Anlagen im Erbgroßherzoglichen Hayn zu Dornburg hinter dem alten Schloss« wurden Hochstammrosen, Kirschbäume, Goldregen, Spiraeen und gefüllte Himbeeren gepflanzt. Möglicherweise handelt es sich bei der zuletzt genannten Anlage um den von Wießner im Generalplan 1839 dargestellten Gartenbereich unmittelbar nördlich des Alten Schlosses (vgl. Abb. S. 80). Dargestellt sind fünf runde bzw. halbrunde Plätze, die durch leicht geschwungene Wege verbunden sind. Allerdings ist der Gartenbereich nur mit schematischen Gehölzsignaturen versehen. Von 1841 sind für diesen Garten zwei Entwürfe mit regelmäßiger Gestaltung von

Carl August Christian Sckell (1801–1874), Grundrisszeichnung des Gartens am Renaissanceschloss, um 1825

Carl August Christian Sckell erhalten, die eine Ausstattung mit begrenzenden Hecken und Blumenbeeten vorsah. In einem Entwurf ist auch ein Wasserbassin verzeichnet. Über die Umsetzung ist jedoch nichts bekannt.

1816/1817 wurden nach dem Abriss der letzten Nebengebäude und Verbindungsmauern am Rokokoschloss die Umfriedungsmauern, Terrassen, Stützmauern, Bastionen und Treppenanlagen erneuert oder repariert. In den folgenden Jahren wurden sukzessive die Gärten um das Rokokoschloss hergerichtet. Ab 1823 stieß Sckell zu den Hofgärtnern August Krause und Justus Wilhelm Grosse und übernahm bald die alleinige Verantwortung für die Gartenarbeiten. Ein Plan der Gärten um 1825 bis 1830 von Sckell zeigt die Umgestaltungen zu mehreren eigenständigen Terrassengärten, die bis zu diesem Zeitpunkt am Rokokoschloss entstanden waren. Die rechteckigen, tiefer liegenden Gartenbereiche westlich und östlich davon wurden vom Schlossplatz durch Treppen erschlossen und innerhalb ihrer Grundstruktur neu gestaltet. Westlich errichtete man 1818 den hölzernen, sich kreuzenden Rosenlaubengang, der mit grüner Ölfarbe gestrichen war. In seiner Mitte befand sich ein Pavillon. Die verbleibenden Gevierte enthielten schmale, parallele Blumenbeete, die 1839 durch ovale Beete ersetzt wurden. Die gegenüberliegende Seite orientierte sich an einer Gestaltung im Stil des

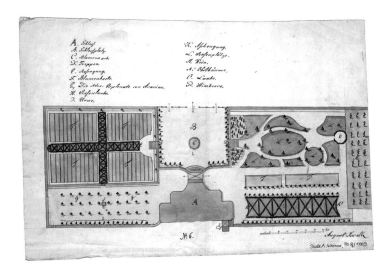

Carl August Christian Sckell (1801–1874), Plan der Gärten am Rokokoschloss, um 1825/1830

Landschaftsgartens. Hier fanden sich kleine, mit Obstbäumen besetzte Rasenplätze, die von geschwungenen Wegen umschlossen waren. Beidseits der kleinen Treppe waren Himbeeren gepflanzt. Der gegenüberliegende Hang oberhalb einer Laube war mit Weinreben bestockt. Den Schlossvorplatz rahmten Bäume, das Zentrum zierte ein runder Blumenkorb, ein für die Zeit typisches, von Flecht- oder Gitterwerk umgebenes Blumenbeet, das an einen mit Blumen gefüllten überdimensionalen Korb erinnern sollte. Auf der Terrasse östlich des Schlosses wurde der Eschengang errichtet, an dessen Ende der Zugang zum Alten Schloss möglich war. Nördlich davor lagen zwei große rechteckige Blumenbeete. Auf der Terrasse westlich des Schlossgebäudes wurde »Die Neue Esplanate von Acacien [Robinien]« angepflanzt, in deren Mitte eine Urne aufgestellt war (heute als Teeplatz bezeichnet).

Erst 1824, nachdem Großherzog Carl August das angrenzende Stohmann'sche Gut (Renaissanceschloss) erwerben konnte, wurden die Dornburger Schlossgärten nach Westen erweitert, ohne die Eigenständigkeit der Gärten aufzugeben. Die begrenzende Mauer wurde umgestaltet und zum Rokokoschloss wurden zwei Zugänge hergestellt, einer davon über eine Treppe zum heutigen Teeplatz. Bis 1828 wurden die

Wirtschaftsgebäude abgebrochen und unter Sckell auf der hinzugekommenen Fläche bis zur ehemaligen Zufahrtsstraße ein kleiner Landschaftsgarten angelegt. Er enthielt geschlängelte Wege, dichte Gehölzpartien und reichhaltigen Blumenschmuck, zum Beispiel am Schlossplatz, in einem Rondell, auf einem Rasenoval und an Wegeeinmündungen. Zur Maskierung der übrigen Wirtschaftsgebäude wurde eine Reihe Pyramidenpappeln gepflanzt.

So erlebte Goethe 1828 die Gartenanlagen bei seinem Aufenthalt in Dornburg vom 7. Juli bis 11. September. Er nahm damals im Stohmann'schen Schloss Quartier und ließ sich vom Hofgärtner Sckell, dem er einige Jahre zuvor den Beruf des Gärtners statt eines Theologiestudiums empfohlen hatte, die Gartenanlagen erläutern. Auch begann er seine eigenen botanischen Betrachtungen wieder aufzunehmen. Aus dieser Zeit stammen auch die Beschreibungen der Gärten, die für spätere Wiederherstellungsarbeiten von Bedeutung waren.

Zwischen 1835 und 1839 erfolgte eine letzte Erweiterung der Gartenanlagen am Stohmann'schen Schloss. Nach dem Abriss der nördlich angrenzenden Wirtschaftsgebäude wurde das ansteigende Areal bis zum Töpfer'schen Haus (Berghaus) in den Landschaftsgarten einbezogen. Das fein modellierte Gelände wurde mit Gehölzpflanzungen gestaltet und mit geschwungenen Wegen erschlossen. 1858 legte der Hofgärtner Sckell nochmals einen Plan mit Gestaltungsvorschlägen vor, deren Umsetzung jedoch nicht belegt ist. Sie betrafen die Auslichtung der Gehölzpartien, die Anpflanzung von Rosen und Ziersträuchern, die Anlage eines Rosenberges sowie die Gestaltung einer Beetfläche mit dem Monogramm Maria Pawlownas.

Unter der Regierung Carl Alexanders ab 1853 wurde Dornburg zur Erinnerungsstätte an seine Vorfahren. Fast jährlich feierte er seinen Geburtstag hier. Er ließ zur Betonung des Rokokohaften verschiedene alte Gitter einbauen, unter anderem am Ehrenhof, wo die Ornamentik aus einem umgesetzten Tor des 18. Jahrhunderts kopiert wurde. Aus dem Jahr 1857 ist ein Entwurf des Hofgärtners Julius Hartwig erhalten. Sein Vorschlag, die Gärten und Berghänge insgesamt in ein landschaftliches Wegenetz mit freien Wiesenflächen und zahlreichen Durchblicken einzubinden, wurde nicht umgesetzt. Dem sogenannten gemischten Stil der Zeit entsprechend wären darüber darüber hinaus geometrische Sondergärten und Blumenbeete in die Gestaltung integriert worden. Die Gartenanlagen wurden stattdessen in der vorhandenen Form weiter gepflegt. Allerdings wuchsen die Gehölze nach und nach zu dichten Be-

ständen heran, die am Renaissanceschloss die Aussicht ins Saaletal beeinträchtigten.

Nach dem Tod Carl Alexanders 1901 wurden die Dornburger Anlagen stark vernachlässigt. Der Schwerpunkt der Bewirtschaftung lag auf Obst- und Gemüsebau, die Gartenanlagen verwilderten zusehends: »Die einstigen Fliederhänge und künstlichen Terrassen sind von Wildflora überwuchert, die Gartenlauben und Wandelgänge verfallen, die wunderschönen schmiedeeisernen Brüstungen von Efeu überwuchert, so dass nur der Kundige, wenn er die Blätter beiseite schiebt die schönen Formen bewundern und sich am Linienspiel einer alten bedeutenden Handwerkskunst erfreuen kann.« (H. Wichmann, 1927, S. 17).

Nach der Abdankung des letzten Großherzogs Wilhelm Ernst wurden 1922 die Dornburger Schlösser gemäß Auseinandersetzungsvertrag an die Goethe-Gesellschaft übertragen. Sie bildete 1923 ein Kuratorium zur Erhaltung und Wiederherstellung der Schloss- und Gartenanlagen. Die Aufwendungen wurden aus Spenden finanziert. Erklärtes Ziel war es, nicht das »Dornburg Ernst Augusts, dessen schwachen Abglanz der junge Goethe kennen gelernt hatte« zu erhalten und wiederzuerwecken, »sondern das Dornburg des Jahres 1828«. (H. Wahl, 1930, S. 164f.). Anlässlich einer Tagung zu Pfingsten 1928 sollte die Anlage so genau 100 Jahre

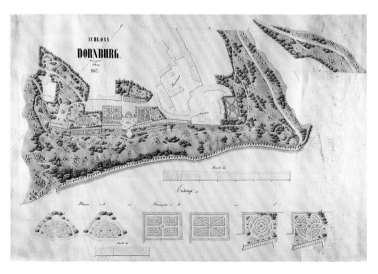

Julius Hartwig, »Schloss Dornburg«, Entwurfsplan, kolorierte Federzeichnung, 1857

nach Goethes Aufenthalt präsentiert werden. Überalterte Gehölzbestände wurden ersetzt, Wildwuchs auf den steilen Terrassen und Weinbergen entfernt, Beete wieder hergerichtet, der Rosenlaubengang wieder aufgebaut und junge Kletterrosen gepflanzt. Ebenso wurde der Eschengang am Rokokoschloss vollkommen erneuert. Im Landschaftsgarten am Renaissanceschloss wurde ebenfalls gerodet und neu gepflanzt, Rasenflächen wurden angelegt sowie die Wege von 1825 wiederhergestellt.

Nach dem Zweiten Weltkrieg sah sich die Goethe-Gesellschaft nicht mehr in der Lage, die Schlösser und Gärten, die über die mangelnde Pflege hinaus während des Krieges Beschädigungen erlitten hatten, weiter zu unterhalten. 1954 hat sie die Schlösser an den Staat übertragen. Sie kamen in die Rechtsträgerschaft und Pflege der »Nationalen Forschungs- und Gedenkstätten der klassischen deutschen Literatur« in Weimar, die nun vor der Aufgabe standen, die nach wenigen Jahrzehnten erneut verwilderten Gartenanlagen instand zu setzen. Es wurde der Dresdener Gartenarchitekt Hermann Schüttauf (1890–1967) verpflichtet. Seine Rekonstruktionsplanungen hatten abermals das Ziel, das Aussehen der Gärten zur Zeit Goethes wiederzugewinnen. In den sechziger Jahren wurden die Umgebung des Rokokoschlosses und die Talseite erneuert, wobei einige Änderungen und vermeintliche Verbesserungen gegenüber der Wiederherstellung der zwanziger Jahre vorgenommen wurden. Beispielsweise ersetzte man den sich kreuzenden pergolenartigen Rosenlaubengang durch »die zierlichere Rosenlaube des Rokoko«. Statt der Kiesflächen mit den ovalen Blumenbeeten wurden Rasenflächen angelegt. In der Folgezeit wurde der Laubengang abermals ausgewechselt, und 1988/89 wurden wieder die von Kiesflächen umgebenen ovalen Beete angelegt. Auf der gegenüberliegenden, ehemals mit Rasenstücken und geschlängelten Wegen gestalteten Fläche wurden 1966 nach einem Entwurf Schüttaufs formale Rasenstücke und Blumenrabatten als Zitate an ein Parterre in barocker Formensprache angelegt. Auf dem Platz vor dem Rokokoschloss wurden 1963/64 die 80-jährigen Robinien durch junge Linden ersetzt und an Stelle der runden Beetanlage eine Rasenfläche angelegt. Zwischen 1960 und 1963 wurde der Platz vor dem Renaissanceschloss mit Steinplatten belegt und der Brunnen mit einer modernen Mädchenfigur nach Entwurf der Bildhauerin Dorothea von Philipsborn (1894–1971) ausstaffiert.

1968 begannen die Arbeiten zur Wiederherstellung des angrenzenden Landschaftsgartens, die 1973 im Bereich des ehemaligen Töpfer'schen Hauses (Berghaus) fortgeführt wurden. In der Zwischenzeit

Eschengang

waren hier eine kleine Gärtnerei, Garagen und Wirtschaftsgebäude für den gärtnerischen Regiebetrieb eingefügt worden. Der Teeplatz westlich des Rokokoschlosses wurde 1977 bis 1980 überarbeitet und mit Kugelrobinien bepflanzt. Anschließend wurden der Wildwuchs auf den Terrassen gerodet, die Weinberge erweitert und 1980 bis 1985 der Waldbestand unterhalb des Alten Schlosses im ehemaligen »Hain« durchforstet. 1999 wurde auf einer der Terrassen unterhalb des Renaissanceschlosses nach historischem Vorbild wieder ein kleines Weinberghäuschen errichtet, dessen Grundmauern bei Grabungen gefunden wurden. Zuletzt wurden in den Jahren 2009/2010 die überalterten Kastanien am Platz vor dem Renaissanceschloss, die zum Teil noch aus der Zeit Goethes stammten, gegen junge Bäume ausgetauscht.

Rundgang durch die Gärten

Die Nutz- und Käutergärten am Alten Schloss

Der Rundgang beginnt im Hof des Alten Schlosses [1], dem ältesten der drei Dornburger Schlösser. Im Zentrum befindet sich ein historisches Wasserbecken, das vermutlich als Schöpfbecken oder Viehtränke genutzt wurde. Spätestens im 19. Jahrhundert ist der angrenzende, sogenannte Obst- und Grasegarten [15] belegt. Bei der Neugestaltung der Gartenareale am Alten Schloss von 2001 bis 2005 wurden die erhaltenen alten Obstbäume durch neue Pflanzungen ergänzt und ein Rundweg hinzugefügt. Hier finden sich wieder alte Apfelsorten, wie »Schöner aus Nordhausen«, »Goldparmäne« und »Ananasrenette«, sowie die Birnensorten »Augustbirne«, »Nordhäuser Winterforelle« oder »Dechantsbirne«. Vom Hof des Alten Schlosses erreicht man nördlich über einen schmalen Durchgang den kleinen Gartenhof am Westflügel [18], für den in der Vergangenheit eine Nutzung als Gemüsegarten belegt ist. Bei der Neugestaltung wurde die regelmäßige Beetstruktur wieder aufgenommen. Die Kombination aus der Bepflanzung mit Kräutern, Stauden, Sommerblumen sowie Obstspalieren mit Apfel-, Birnen- und Weinsorten erinnert an die ehemalige Nutzung. Bei herrschaftlichen Schlössern und Anwesen hatte die Nutzgartenkultur zur Versorgung der Küche, bei größeren Residenzen auch der Hofapotheke, stets eine bedeutende Rolle gespielt. Insbesondere im 19. Jahrhundert war eine heute kaum noch bekannte Vielfalt an Obst- und Gemüsesorten entstanden.

Das kleine Gartentor stellt die Verbindung zum Rokokoschloss dar. Die Treppe nach Norden führt vorbei an der sogenannten Liebeslaube, deren Bank zum Verweilen einlädt. Von dem üppig mit Stauden bepflanzten Weg, begleitet von Rosenspalieren an der Stützmauer, bietet sich ein herrlicher Ausblick über den darunter liegenden Weinberg [9] ins Saaletal.

Der Carl-August-Garten am Rokokoschloss

Dem Weg folgend erreicht man den Eschengang [19], der auf das frühe 19. Jahrhundert zurückgeht und später mehrfach erneuert wurde. Der letzte Baum direkt am Rokokoschloss ist der älteste des Ganges. Er stammt möglicherweise noch aus der Entstehungszeit. Bei genauem Hinsehen ist noch die alte ringförmige Veredelungsstelle zu sehen, an der die Traueresche aufgepropft worden ist. Vom Eschengang geht es

Altes Schloss, Garten am Westflügel

über eine kleine Fläche mit Rasenstücken und figürlich geformten Eibenbüschen zum Gartenparterre, das barocken Formen nachempfunden wurde. Es stellt eine Neuschöpfung des Dresdener Gartenarchitekten Hermann Schüttauf dar und wurde 1966 im Zuge der Wiederherstellungsmaßnahmen nach dem Zweiten Weltkrieg neu angelegt. Mit seinen ornamental geschnittenen Buchsbaumhecken, den begleitenden Blumenrabatten, Hainbuchenhecken und Kastenlinden sowie dem zentralen Brunnenbecken entspricht es der Formensprache des Barock und sollte eine passende Ergänzung der Architektur des Rokokoschlosses bilden. Die vier Putten sind Kopien nach Originalen aus dem Barockgarten Großsedlitz bei Pirna. Der angrenzende Weinberg wird von einem Bacchus bekrönt, einer Kopie nach einer Figur Balthasar Permosers. Alle Skulpturen wurden von dem Dresdner Bildhauer Werner Hempel (1904–1980) geschaffen.

Über eine weitere kleine Treppe erreicht man den Vorplatz mit dem Zugang zum Rokokoschloss. Von dieser erhöhten Stelle lässt sich noch

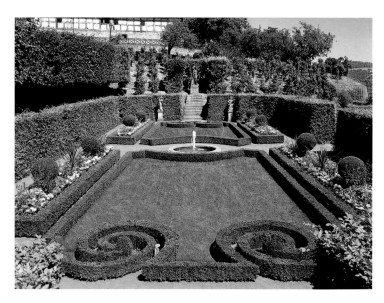

Gartenparterre am Rokokoschloss/Schüttauf-Garten

einmal die eindrucksvolle Perspektive des Parterres erleben. Das große schmiedeeiserne Gitter zur Straße wurde Ende des 19. Jahrhunderts nach älteren Vorbildern des 18. Jahrhunderts unter Großherzog Carl Alexander errichtet. Auf der gegenüberliegenden Seite des neubarocken Parterres findet sich ein weiterer, tiefer liegender, rechteckiger Gartenraum, der bei Erbauung des Schlosses im 18. Jahrhundert ebenfalls für eine barocke Gartengestaltung vorgesehen war, die aber wohl nie umgesetzt wurde. Hier durchschreitet man den auf das Jahr 1818 zurückgehenden, sich kreuzenden Rosenlaubengang [12], der ursprünglich mit grüner Ölfarbe gestrichen war. Er wurde mehrfach in den unterschiedlichen Wiederherstellungsphasen der 1920er und 1960er Jahre sowie auch danach in abgeänderter Form neu errichtet. Am Ende des Längsganges bildet die Figur einer Bacchantin das Pendant zum Bacchus im Parterre auf der gegenüberliegenden Seite. Die Figur ist eine Kopie der im Jahr 2000 entwendeten Originalfigur. Die ovalen Beete wurden 1988/89 rekonstruiert. Ihre Bepflanzung wechselt jeweils zum Frühjahr und Sommer. Insgesamt werden in Dornburg jährlich annähernd 4500 Frühjahrsblumen und 3200 Sommerblumen gepflanzt, zu einem guten An-

Esplanade

teil durch die Gärtner angezogen. Die Beete und Terrassen sind mit mehr als 2000 Rosen bepflanzt.

Durch den südlichen Treppenabgang gelangt man auf den sogenannten Teeplatz [10]. Bei der Instandsetzung Ende der 1970er Jahre wurde er mit Kugelrobinien bepflanzt. In diesem Bereich standen zur Erbauungszeit des Schlosses, analog zur Seite mit dem Eschengang, noch Scheinfassaden und jeweils ein Pavillon. Sie waren aber bereits Ende des 18. Jahrhunderts baufällig und wurden abgerissen. Über die Brüstungsmauern hinweg ergeben sich wieder Ausblicke ins Tal und über die westlichen Weinberge.

Der Neue Garten am Stohmann'schen Schloss

Ursprünglich endeten die Gärten an der westlichen Mauer des Teeplatzes. Erst mit dem Ankauf des Renaissanceschlosses 1824 wurde hier eine Treppe angelegt, die einen Zugang in den Englischen Garten ermöglichte. Er wurde in der Folgezeit unter dem Hofgärtner Carl August

Christian Sckell angelegt, kurz bevor Goethe nach dem Tod des Groß-
herzogs Carl August 1828 seinen längsten Aufenthalt in Dornburg
nahm. Rechterhand gelangt man auf dem geschwungenen Weg zum
Vorplatz des Renaissanceschlosses. Die reiche Ausstattung mit Blu-
menbeeten und Ziersträuchern gibt diesem Bereich den Charakter
eines Pleasuregrounds. Im 19. Jahrhundert war in vielen Landschafts-
gärten solch eine Zonierung üblich, in der schlossnahe Parkteile inten-
siv mit Blumen geschmückt waren. Von dort leitete der Pleasureground
in den eigentlichen Park über, der häufig mehr mit heimischen Gehöl-
zen bepflanzt war. Aufgrund der Kleinteiligkeit wird eine solche Tren-
nung in Dornburg nicht deutlich sichtbar. Auf dem Vorplatz befindet
sich der Brunnen [7] mit einer Mädchenfigur nach dem Entwurf der
Bildhauerin Dorothea von Philipsborn (1894–1971), die in den 1960er
Jahren aufgestellt wurde. Nach rechts, gegenüber dem Schloss, durch-
schreitet man einen von Kastanien umstandenen kleinen Platz. Die
zum Teil aus der Goethezeit stammenden Bäume waren überaltert und
wurden 2009/2010 durch eine Neupflanzung ersetzt. Hinter dem Platz
ermöglicht ein kleiner Rundweg den Gang durch den ansteigenden

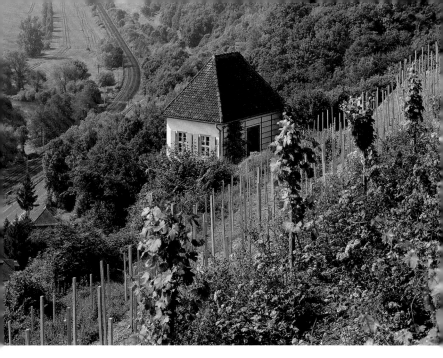

Weinberghäuschen

Parkteil, der zwischen 1835 und 1839 die Ausdehnung der Dornburger Schlossgärten komplettierte.

Weinberge und Gartenterrassen auf den südlichen Berghängen

Zurück am Schloss, führt der Weg rechts am Gebäude vorbei auf die Terrasse. Von hier hat man über den Weinberg mit dem 1999 wieder errichteten Weinberghäuschen einen herrlichen Blick in die Landschaft. Der Terrasse folgend kommt man am Ende der Schlossfassade über eine Treppe wieder auf die darüber liegende Ebene. Der Weg führt an der Brüstungsmauer entlang, weiter unterhalb des Teeplatzes und vorbei an einer umfangreichen Rosenpflanzung zur Südseite des Rokokoschlosses. Zur Talseite fallen die bastionsartigen Terrassenerweiterungen auf, die das Schlossgebäude mit den Talhängen verschmelzen lassen. Ursprünglich wurden sie angelegt, um dem Schloss einen militärischen Charakter zu verleihen. Von der größten Terrasse, dem sogenannten Fünfeck [13], wollte der Erbauer, Herzog Ernst August, ur-

sprünglich eine geplante Heerschau im Tal beobachten. Gleichzeitig war die Bastion als Terrasse gestaltet, die eine zivile Nutzung ermöglichte. Die unterhalb gelegenen Weinberge [9] wurden 2009 neu aufgerebt und einheitlich mit der Rebsorte Johanniter, einer etablierten feinen Weißweinsorte, bepflanzt. Ein Abschnitt des Weinberges wurde mit alten Rebsorten, unter anderem der Goethezeit, bepflanzt, die zum Teil aus aufgelassenen alten Weinbergen stammen und ein nahezu ausgestorbenes Kulturgut darstellen. Hier finden sich seltene Rebsorten wie »Seidentraube«, »Honigler«, »Kleinweiss«, »Adelfränkisch« oder »Früher blauer Ungar«. Der Terrasse zurück in Richtung des Alten Schlosses folgend, kommt man an einem Blauglockenbaum vorbei. Der lateinische Name des ursprünglich aus China stammenden Baumes Paulownie geht auf Anna Pawlowna (1795–1865), die Schwester von Großherzog Karl Friedrichs Gattin Maria Pawlowna, zurück. Vorbei an weiteren Kletterrosenpflanzungen erreicht man wieder den Durchgang zum Alten Schloss, der zum Ausgangspunkt des Rundganges zurückführt.

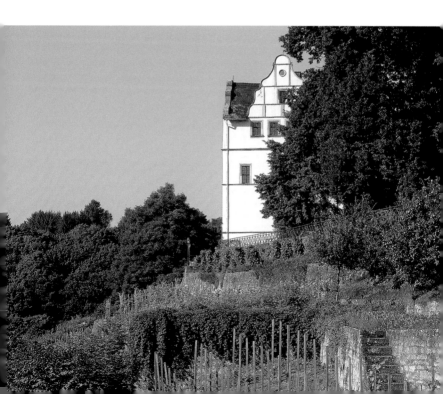

Bedeutung der Dornburger Schlösser und Gärten in Kunst, Geschichte und Denkmalpflege

Die Gesamtanlage der Dornburger Schlösser und Gärten vereinigt aufgrund ihrer Entstehungsgeschichte in ihrem Ensemble zwei kunsthistorisch interessante Renaissanceschlösser und ein architekturgeschichtlich höchst bedeutendes Lustschloss des 18. Jahrhunderts. Ist das Alte Schloss aufs Engste mit dem bedeutenden Renaissancebaumeister Nikolaus Gromann in Verbindung zu bringen, so zählt das Rokokoschloss zweifelsohne zu den großen baulichen Leistungen des thüringischen Barockarchitekten Gottfried Heinrich Krohne. Dieser besonderen kunstgeschichtlichen Dimension steht im Bereich der Gartengeschichte die persönliche Leistung des Hofgärtners Carl August Christian Sckell gegenüber, die zu einem gartenhistorisch sehr individuellen Ergebnis führte.

Beurteilt man die Qualität eines Kunstwerkes nach der Präsenz der Kreativität und der daraus resultierenden unmittelbaren Ansprache des Betrachters, so könnten sowohl alle Einzeldenkmale der Dornburger Anlage als auch das Gesamtensemble zu den bedeutendsten Schlossanlagen und Gartenlandschaften in Deutschland gezählt werden. Die besondere Qualität der Dornburger Anlagen besteht in der gefälligen Verbindung der Künste mit der Natur zu einer Einheit, wie man es sich eindrucksvoller nicht vorstellen könnte. Dass dieses erst im 19. Jahrhundert geschaffene Gesamtbild nur im Rückgriff auf Elemente des 18. Jahrhunderts und der Zeit um 1800 möglich wurde, ist bestimmend für die besondere Eigenart der Gesamtanlage der Dornburger Schlösser und Gärten.

Das Prädikat der Dornburger Schlösser und Gärten als »Balkon Thüringens« resultiert nicht zuletzt aus der einmaligen Verknüpfung eines herausragenden historischen Ortes mit einer landschaftlich bevorzugten Gesamtsituation. Mit der gegebenen historischen, auch dynastischen Bedeutung des Ortes im Hintergrund lässt sich auf der Schlossterrasse ein Blick in die thüringische Landschaft werfen, die das Ergebnis des historischen Entwicklungsprozesses eines ganzen Landes wiedergibt. Auf den Dornburger Schlossterrassen werden die historisch eingebetteten Gestaltungsprozesse der Schlösser und Gärten als Teil eines umfassenden Landschaftsdenkmals erlebbar, das die historischen Epochen vom 17. bis 20. Jahrhundert erfasst.

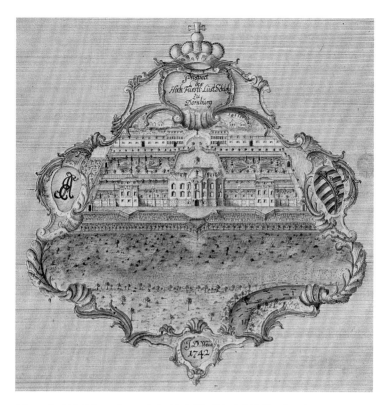

Johann David Weidner, »Prospect des Hoch Fürstl. Lust Schloß zu Dornburg«,
Federzeichnung, 1742

Versteht man Denkmalschutz als einen historischen Umweltschutz,
der dafür Sorge zu tragen hat, dass die Herkunft der Kulturlandschaft
und der damit verbundenen prägenden Bildungswerte über Genera-
tionen hinweg nachvollziehbar bleibt, so kann man die Dornburger
Schlösser und Gärten als ein Denkmal der Landesgeschichte Thürin-
gens schlechthin einordnen. So erweist sich Dornburg als Monument
der Tradierung von Bildungswerten ebenso wie von Fertigkeiten der
Gestaltung der Kulturlandschaft zwischen den Generationen, in der
perfekten Einlösung dieses Auftrags sogar als Denkmal von europäi-
scher Bedeutung. Hier manifestiert sich auch Goethes politisches Ver-
mächtnis in architektonischer und gärtnerischer Gestalt, hier hat sich

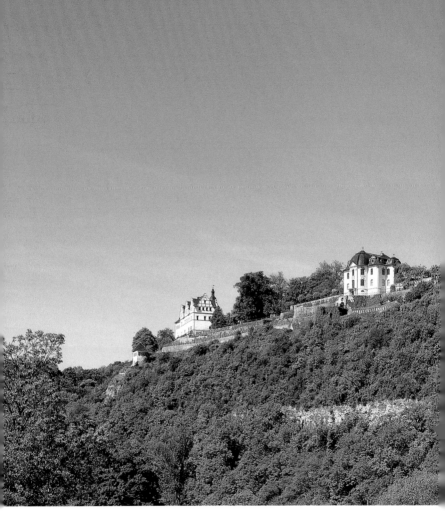

Hanglage vom Tal

schließlich die Erinnerung an Goethe auch noch im 20. Jahrhundert artikuliert, weil sich hier der gesellschaftliche Auftrag des Goethe-Gedächtnisses in Gestalt der Künste konkretisiert.

Aufgrund der Erkenntnis, dass sich das Menschsein in besonderer Weise in der Kreativität äußert, kommt den Künsten als Ausdruck dieser Kreativität eine entscheidende Schlüsselrolle zu. Vom Erlebniswert

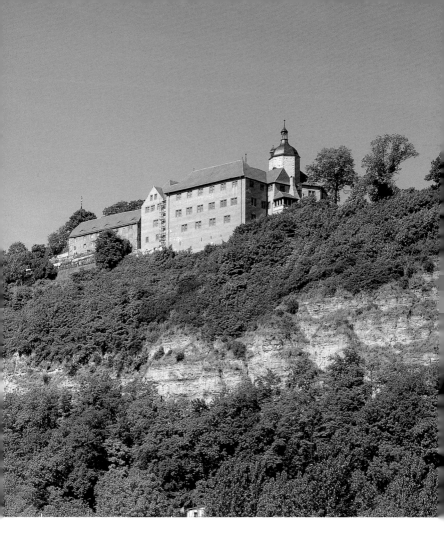

her erweist sich Dornburg als Ort der Harmonie aus Natur und Kunst. Der um 1800 aufgekommene Auftrag der Landesverschönerung erweist sich hier anschaulich erfüllt mit dem aktuellen Anspruch eines kulturellen Umweltschutzes und ermöglicht das unmittelbare Erlebnis eines Stücks des gesamtheitlichen europäischen Kulturerbes auf engstem Raum.

Aufgaben und Ziele in den Dornburger Schlössern und Gärten

Die Dornburger Anlagen erweisen sich als eine baulich gesamtheitliche Anlage im Sinne der Vorstellungen des Großherzogs Carl Alexander. Sie bilden auf den ersten Blick einen Dreiklang, auf den zweiten Blick ein Gesamtdenkmal. Das besondere Gleichgewicht zwischen den individuellen Einzelschlössern und Gärten einerseits und der Klammer des Ensembles andererseits prädestiniert die Anlage geradezu zur Darstellung von Landesgeschichte und ernestinischer Dynastiegeschichte für die Epochen des 17. bis 19. Jahrhunderts. Diese Verkörperung von konkreter Landesgeschichte in Kunst und Natur ist der einmalige Reiz der Dornburger Anlagen.

So bilden die Dornburger Schlösser tatsächlich eine höfische Lustgartenanlage im wahrsten Sinne des Wortes. Allerdings bieten diese Anlagen nicht nur eine Verlustierung in den Gärten im engeren Sinne, sondern in einer ganzen kulturell geprägten Landschaft. Die Kulturlandschaft bildet den festlichen Rahmen nicht nur für das Schloss an sich, sondern darüber hinaus für die vielgestaltige Terrassenanlage, mit einer Vielfalt an Schlössern und Gärten. Dornburg erfüllt damit die Idealvoraussetzungen einer vollständigen Sommerresidenz im höfischen Sinne.

Ein derart anspruchsvolles Ensemble setzt entsprechende Maßstäbe, die bei der Rahmenplanung zur Erhaltung, Sanierung und weiteren Entwicklung zu berücksichtigen sind. Insoweit ergibt sich der Maßstab für jedes denkmalpflegerisch angemessene Handeln aus dem Denkmal selbst, sowohl dem Denkmal der bestimmenden Epochen dynastisch-ernestinischen Wirkens als auch der herausragenden Goethe-Gedächtnisstätte. Ziel muss es daher sein, die einst von Großherzog Carl August gewählte Gestaltung rund um das Rokokoschloss ebenso zu erhalten wie die nur wenig später erfolgte Erweiterung des Gesamtensembles um das Stohmann'sche Schloss und den Neuen Garten. Die Konzeption des Großherzogs Carl Alexander bildet für die Gesamtanlage ebenso eine historische und anschauliche Klammer wie die spätere Umdeutung der Anlage zur Goethe-Gedächtnisstätte, wobei beide Inhalte sich nicht widersprechen, sondern gegenseitig ergänzen.

Die Rahmenplanung zur Erhaltung und Sanierung der Dornburger Schlösser ist daher auf eine Kombination mehrerer Nutzungen auszu-

richten. Sie hat sich am bestehenden Dreiklang der Schlösser zu orientieren. An erster Stelle steht die museale Nutzungskomponente, die das gesamte Rokokoschloss umfasst, ebenso aber auch die Goethe-Gedächtnisstätte im Goethe-Schloss und die Säle im Alten Schloss, soweit sie nicht der zeitweisen Veranstaltungsnutzung unterliegen. Das Alte Schloss ist Tagungsstätte der Friedrich-Schiller-Universität Jena und deckt damit vorrangig den Bedarf an Veranstaltungsräumen, obwohl seine Räumlichkeiten außerhalb von Veranstaltungen durchaus sehenswerte Rundgänge ermöglichen, die das anspruchsvolle Konzept von Großherzog Carl Alexander für diesen Bau des 16. Jahrhunderts nachvollziehbar werden lassen. Tagen und Besichtigen ergänzen sich hier durchaus gegenseitig, so wie dies Forschung und Lehre im universitären Bereich entsprechend spannungsreich und gegenseitig befruchtend vermögen. Die dritte Nutzungskomponente bildet in Dornburg traditionell die Gastronomie. Diese soll auch in Zukunft wieder ihren Schwerpunkt im Goethe-Schloss mit seiner herrlichen Aussichtsterrasse finden. Mit Abschluss der Gesamtsanierung soll das Goethe-Schloss zudem der zentrale Anlaufpunkt für alle Besucher werden. Um einen Museumsladen und ein Kultur-Café ergänzt, sollen dort weitgehend die üblichen Besucherbedürfnisse befriedigt werden. Ergänzt um ein kleines Weinmuseum mit Weinstube kann dort auch die Thematik »Goethe und Wein« in besonderer Weise angesprochen werden.

Generelles Ziel ist es, alle historisch wie ästhetisch anspruchsvollen Räume der öffentlichen Nutzung zuzuführen und deren Erlebbarkeit durch die Allgemeinheit zu sichern. Die örtliche Verwaltung der Liegenschaft Dornburg soll daher auf die ehemalige Fronfeste und die nur eingeschränkt nutzbaren Dachräume des Goethe-Schlosses beschränkt werden. Die Funktionsbauten der Parkgärtnerei sind am bisherigen Standort zu konzentrieren.

Während das Alte Schloss bereits saniert ist und auch einer Nutzung vollumfänglich zur Verfügung steht, sind die baulichen Grundsanierungen für Goethe-Schloss, Fronfeste und Parkgärtnerei bis auf weiteres noch immer dringlich. Beim Rokokoschloss sind der Dachausbau und dessen Nutzbarmachung für Wechselausstellungen im Jahr 2010 durchgeführt worden.

Eine besondere Herausforderung ist in Dornburg die kontinuierliche Parkpflege. Wie schon Goethe 1828 erwähnte, war die qualitätvolle Pflege der Gartenanlagen von jeher das Markenzeichen für Dornburg. Nach den großen Wiederherstellungs-, Rekonstruktions- und Neuge-

staltungsperioden von 1922 bis 1934 und von 1955 bis 1964 stellt sich die Frage restaurativer Maßnahmen oder des Rückbaus einzelner Bereiche nur am Rande. Der Rückbau auf die ursprüngliche Wegeführung im Neuen Garten von Carl August Christian Sckell und die Erarbeitung einer generellen gartendenkmalpflegerischen Zielstellung auf der Basis einer sorgfältigen Bestandsanalyse werden aber auch zukünftig ein Thema bleiben. Maßstab wird das von Carl August Christian Sckell 1824 bis 1828 entwickelte Konzept einschließlich der gezielten Überformungen des Großherzogs Carl Alexander sein müssen. Inwieweit Eingriffe und Veränderungen des 20. Jahrhunderts, die diesen Anforderungen nicht entsprechen, im Rahmen der Gesamtzielstellung hingenommen werden können, wird für den Einzelfall zu prüfen sein. Für die jüngere Zutat des Schüttauf-Gartens, der 1963 bis 1968 an die Stelle des Rasengartens von Carl August trat, kann jedenfalls schon jetzt festgestellt werden, dass er eine Fortführung der Ideen Carl Alexanders darstellt, mit historistischen Neuerfindungen und Zutaten die historische Dimension des jeweiligen Schlosses zu steigern. Schüttaufs Leistung besteht eben gerade darin, dass er den Individualcharakter der vier Gärten um das Rokokoschloss respektiert hat und daher an dieser Stelle kein Parterre im spätbarocken Sinn anlegen ließ, sondern einen in die Flanke verwiesenen historisierenden Kabinettsgarten sui generis, der nur für denjenigen als Rokokogarten auftritt, der ihn als solchen sehen möchte.

Im übergeordneten Sinne muss für die Dornburger Gärten aber zweifellos die Goethezeit maßgeblich sein, noch genauer das Jahr 1828, auf das sich fast alles fokussieren lässt, was die Dornburger Anlage bis heute ausmacht, so die damalige Vollendung des Ensembles, die Vollendung der Gestaltung Carl Augusts rund um das Rokokoschloss, die besondere Bindung der Anlage an die Person Carl Alexanders und dessen maßgebliche dynastische Konzeption und schließlich die Entstehung jener Gedächtnis-Tradition, die zur Goethe-Gedächtnisstätte führte.

Zeittafel

1573/74	Vollendung des Gromann-Schlosses. Herzogin Dorothea Susanna, geborene Pfalzgräfin bei Rhein, Witwe von Johann Wilhelm von Sachsen-Weimar bezieht das Alte Schloss als Witwensitz
um 1600	Der Amtsschösser Wolfgang Zetzsching II. erhält mit einem kleinen Teil des Freiguts das Renaissanceschloss (Stohmann'sches Schloss) und baut dieses um und aus
1603	Dornburg fällt im Zuge der weimarischen Gebietsteilung an das Fürstentum Sachsen-Altenburg
1612–1643	Herzogin Anna Maria, Pfalzgräfin von Neuenburg, bewohnt das Alte Schloss als Witwensitz
1640	Teilung des Herzogtums Sachsen-Weimar
1672	Dornburg fällt an das Fürstentum Sachsen-Jena
1691	Dornburg fällt zusammen mit einem Teil Sachsen-Jenas zurück an Sachsen-Weimar
1715	Der Amtmann Laurentius Arnold kauft das spätere Stohmann'sche Freigut mit dem Renaissanceschloss
1717	Einrichtung der Amtsverwaltung im Alten Schloss nach einem Stadtbrand, seither Amtsschloss
1732	Herzog Ernst August I. von Sachsen-Weimar plant im Saaletal bei Dornburg eine Heerschau (»Campement«); Johann Adolf Richter wird mit der Errichtung eines Lustschlosses beauftragt
1733–1741	Niederlegung des Richter'schen Lustschlosses und seiner Nebengebäude aufgrund statischer Mängel und Planänderung
1736–1744	Errichtung des Rokokoschlosses und eines Teils seiner Nebengebäude nach Plänen von Gottfried Heinrich Krohne
1739/55	Herzog Ernst August I. erwirbt das Freigut mit dem Renaissanceschloss, das er jedoch an die Gläubiger des Vorbesitzers, Hofrat Scheibe, abtreten muss
ab 1776	Aufenthalte Goethes im Rokokoschloss (1776, 1777, 1779 und 1782)
1790	Die Familie Stohmann-Planer erwirbt das Freigut mit dem Renaissanceschloss (Stohmann'sches Schloss)
1797–1804	Das Rokokoschloss wird an den Kammerherrn Mellish of Blyth verpachtet
ab 1811	Rückführung des Rokokoschlosses als Privatschloss Carl Augusts

1816	Am Rokokoschloss werden umfangreiche Reparaturarbeiten durchgeführt; Beginn der Gestaltung der Gartenanlagen am Rokokoschloss bis 1823/24 (Carl-August-Gärten)
Winter 1818/19	Im Festsaal des Rokokoschlosses tagt der erste konstitutionelle Landtag des Großherzogtums Sachsen-Weimar-Eisenach
1824	Großherzog Carl August erwirbt das Stohmann'sche Freigut mit dem Renaissanceschloss
1824–1828	Erweiterung der Gärten durch einen Landschaftsgarten nach Plänen von Carl August Christian Sckell (Neuer Garten)
1826/27	Ausbau des Renaissanceschlosses (Stohmann'sches Schloss) zum Wohnschloss des Großherzogs Carl August
7. Juli bis 12. September 1828	Aufenthalt Goethes im Renaissanceschloss (Bergstube)
1835–1839	Erweiterung des Landschaftsgartens (Neuer Garten) bis zum Töpferschen Haus (Berghaus)
ab 1870	Planungs-, Sanierungs- und Gestaltungsarbeiten an den Dornburger Schlössern unter Großherzog Carl Alexander
1921	Übergang der Dornburger Schlösser an das Land Thüringen
1922	Die Goethe-Gesellschaft übernimmt das Rokoko- und das Renaissanceschloss; Beginn umfangreicher Wiederherstellungsarbeiten in den Gärten
1954	Übertragung des Rokoko- und des Renaissanceschlosses an die »Nationalen Forschungs- und Gedenkstätten der klassischen deutschen Literatur in Weimar«
1955–1964	Wiederherstellung der Gartenanlagen
1958–1962	Sanierung des Renaissanceschlosses
1960–1962	Sanierung der Innenräume des Rokokoschlosses
1963–1966/68	Austausch des Rasengartens gegen einen barockisierenden Terrassengarten nach dem Entwurf von Hermann Schüttauf, Dresden
1963/64	Neugestaltung des Schlossplatzes
1990/91	Fassadensanierung des Renaissanceschlosses durch die Stiftung Weimarer Klassik (ab 2003 Klassik Stiftung Weimar)
1990	Beginn der Sanierung des Alten Schlosses

Regententafel

Die Herzöge von Sachsen

Johann Friedrich I. (geb. 1503, reg. 1532–1554),
Kurfürst von Sachsen (1532–1547), Herzog von Sachsen (1532–1554)

Johann Wilhelm (geb. 1530, reg. 1554–1573),
Herzog von Sachsen (1554–1572), Herzog von Sachsen-Weimar
(1572–1573)

Die Herzöge von Sachsen-Weimar

Johann Wilhelm (geb. 1530, reg. 1554–1573),
Herzog von Sachsen (1554–1572), ab 1572 Herzog von Sachsen-Weimar

Friedrich Wilhelm I. (geb. 1562, reg. 1573–1602),
Herzog von Sachsen-Weimar

Die Herzöge von Sachsen-Altenburg

Johann Philipp (geb. 1597, reg. 1603/18/24–1639),
Herzog von Sachsen-Altenburg (1603, nach dem Tod des Vaters, Fried-
rich Wilhelm I. von Sachsen-Weimar, Erbe des Herzogtums Sachsen-

Altenburg zusammen mit seinen Brüdern Friedrich (1599–1625), Johann Wilhelm (1600–1632) und Friedrich Wilhelm II.; die minderjährigen Brüder unter Vormundschaft bis 1618 von Kurfürst Christian II. von Sachsen (bis 1611), Herzog Johann von Sachsen-Weimar (bis 1605) und Kurfürst Johann Georg I. von Sachsen (bis 1618); nach der Volljährigkeit 1618 vorläufige Alleinregierung, diese 1624 vertraglich geregelt)

Friedrich Wilhelm II. (geb. 1603, reg. 1603/18/24/39–1669), Herzog von Sachsen-Altenburg (1603 Erbe des Herzogtums Sachsen-Altenburg zusammen mit seinen Brüdern Johann Philipp, Friedrich und Johann Wilhelm (s. o.); bis 1618 mit seinen Brüdern unter Vormundschaft (s. o.); ab 1618/24 Alleinregierung seines Bruders Johann Philipp (s. o.); ab 1639, nach dem Tod des letzten Bruders, Regentschaft)

Friedrich Wilhelm III. (geb. 1657, reg. 1669–1672), Herzog von Sachsen-Altenburg (während der Unmündigkeit bis zu seinem Tod Vormundschaft durch Kurfürst Johann Georg II. von Sachsen und Herzog Moritz von Sachsen-Zeitz)

Die Herzöge von Sachsen-Jena

Bernhard (geb. 1638, reg. 1672–1678), Herzog von Sachsen-Jena

Johann Wilhelm (geb. 1675, reg. 1678–1690), Herzog von Sachsen-Jena (während der Unmündigkeit bis zu seinem Tod Vormundschaft durch Herzog Johann Ernst von Sachsen-Weimar, Herzog Johann Georg I. von Sachsen-Eisenach und Herzog Wilhelm Ernst von Sachsen-Weimar)

Die Herzöge von Sachsen-Weimar

Johann Ernst III. (geb. 1664, reg. 1683–1707), Herzog von Sachsen-Weimar (Regentschaft bis zu seinem Tod 1707 zusammen mit seinem Bruder Wilhelm Ernst)

Wilhelm Ernst (geb. 1662, reg. 1683–1728), Herzog von Sachsen-Weimar (Regentschaft zusammen mit seinem Bruder Johann Ernst III. bis zu dessen Tod 1707, danach gemeinsame Regentschaft mit Ernst August I.)

Ernst August I. (geb. 1688, reg. 1707/28–1741/48), Herzog von Sachsen-Weimar (Regentschaft zusammen mit seinem Onkel Wilhelm Ernst bis zu dessen Tod 1728), ab 1741 Herzog von Sachsen-Weimar-Eisenach)

Die Herzöge von Sachsen-Weimar-Eisenach

Ernst August I. (geb. 1688, reg. 1707/28–1741/48),
Herzog von Sachsen-Weimar-Eisenach (bis 1728 Regentschaft zusammen mit seinem Onkel Wilhelm Ernst; Herzog von Sachsen-Weimar bis 1741)

Ernst August II. Konstantin (geb. 1737, reg. 1748–1758, Herzog von Sachsen-Weimar-Eisenach (während der Unmündigkeit bis 1755 Vormundschaft durch Herzog Friedrich III. von Sachsen-Gotha-Altenburg, ab 1748 zusammen mit Herzog Franz Josias von Sachsen-Coburg-Saalfeld)

Carl August (geb. 1757, reg. 1758/75–1815/28),
Herzog von Sachsen-Weimar-Eisenach (während der Unmündigkeit bis 1775 Vormundschaft durch seine Mutter, Anna Amalia; ab 1815 Großherzog von Sachsen-Weimar-Eisenach)

Die Großherzöge von Sachsen-Weimar-Eisenach

Carl August (geb. 1757, reg. 1758/75–1815/28),
Großherzog von Sachsen-Weimar-Eisenach (bis 1775 Vormundschaft durch seine Mutter, Anna Amalia; Herzog von Sachsen-Weimar-Eisenach bis 1815)

Carl Friedrich (geb. 1783, reg. 1828–1853),
Großherzog von Sachsen-Weimar-Eisenach

Carl Alexander (geb. 1818, reg. 1853–1901),
Großherzog von Sachsen-Weimar-Eisenach

Wilhelm Ernst (geb. 1876, reg. 1901–1918, gest. 1923),
Großherzog von Sachsen-Weimar-Eisenach (Abdankung und Ende der Monarchie 1918)

Weiterführende Literatur

Schröter, Johann Samuel: Chronik von Dornburg, (Handschrift um 1760), Handschriften der HAAB Weimar, Signatur: Oct 117 [b].

Sckell, Karl August Christian: Goethe in Dornburg. Gesehenes, Gehörtes und Erlebtes, Jena/Leipzig 1864.

Lehfeldt, Paul: Bau- und Kunstdenkmäler Thüringens, Abt. 1: Großherzogthum Sachsen-Weimar-Eisenach, Bd. 2: Verwaltungsbezirk Apolda. Amtsgerichtsbezirke Jena, Allstedt, Apolda und Buttstädt, Jena 1888, S. 24–40.

Wahl, Hans: Die Dornburger Schlösser. Zum 28. August 1923 (Schriften der Goethe-Gesellschaft, Bd. 36), Weimar 1923.

Wichmann, Heinz: Goethe und Dornburg, in: Die Gartenkunst, Bd. 40, Worms 1927, Nr. 2, S. 17–20.

Wahl, Hans: Goethes Dornburg, in: Jahrbuch der Goethe-Gesellschaft, Bd. 16, Weimar 1930, S. 149-165.

Die Dornburger Schlösser. Bauhistorische Untersuchungen, in: Wissenschaftliche Zeitschrift der Hochschule für Architektur und Bauwesen Weimar, Jg. 6, 1956–1957, H. 4, S. 269–309.

Holtzhauer, Helmut: Die Dornburger Schlösser und ihre Wiederherstellung, in: Jahrbuch der Goethe-Gesellschaft, N. F., Bd. 25, Weimar 1963, S. 115–129.

Kühnlenz, Fritz: Die Dornburger Schlösser, in: ders.: Burgenfahrt im Saaletal, Rudolstadt 1992, S. 59–76.

Thimm, Günther: Gärten und Parks in Thüringen, Marburg 1992.

Aumüller, Thomas; u.a.: Der Nordflügel des Alten Schlosses in Dornburg/Saale. Ergebnisse der Bauforschung, in: Burgen und Schlösser, H. II, Braubach 1994, S. 77–89.

Gothe, Rosalinde: Das Alte Schloss zu Dornburg, Weimar 1994.

Ahrend, Dorothee: Die Dornburger Schlossgärten, in: Beyer, Jürgen; Seifert, Jürgen: Weimarer Klassikerstätten. Geschichte und Denkmalpflege, Bad Homburg/Leipzig 1997, S. 363–370.

Oehmig, Christiane: Die Dornburger Schlösser, in: Beyer, Jürgen; Seifert, Jürgen: Weimarer Klassikerstätten. Geschichte und Denkmalpflege, Bad Homburg/Leipzig 1997, S. 352–362.

Laß, Heiko; Schmidt, Maja: Belvedere und Dornburg. Zwei Lustschlösser Herzogs Ernst-August von Sachsen-Weimar, Petersberg 1999.

Lohmann, Burckhard: Burg und Schloss. Zur baulichen Entwicklung des Alten Schlosses zu Dornburg im 15. und 16. Jahrhundert, in: Laß, Heiko (Hg.): Von der Burg zum Schloss: Landesherrlicher und adliger Profanbau in Thüringen im 15. und 16. Jahrhundert, Jena 2001, S. 151–177.

Altes Schloss Dornburg aufgeschlossen, hg. von der Friedrich-Schiller-Universität Jena, Jena o.J.

Güse, Ernst-Gerhard; Werche, Bettina (Hg.): Rokokoschloß Dornburg, Weimar 2006.

Laß, Heiko: Jagd- und Lustschlösser. Kunst und Kultur zweier landesherrlicher Bauaufgaben dargestellt an thüringischen Bauten des 17. und 18. Jahrhunderts, Petersberg 2006.

Plein, Irene: Altes Schloss Dornburg (Bildheft der Gesellschaft für Thüringer Schlösser und Gärten), Regensburg 2007.